U0106599

創意營商　設計思維
應用與
實踐

BUSINESS OF
DESIGN

DESIGN THINKING
AND
DESIGN DOING

策劃　香港設計中心

作者　嚴志明、劉奕旭

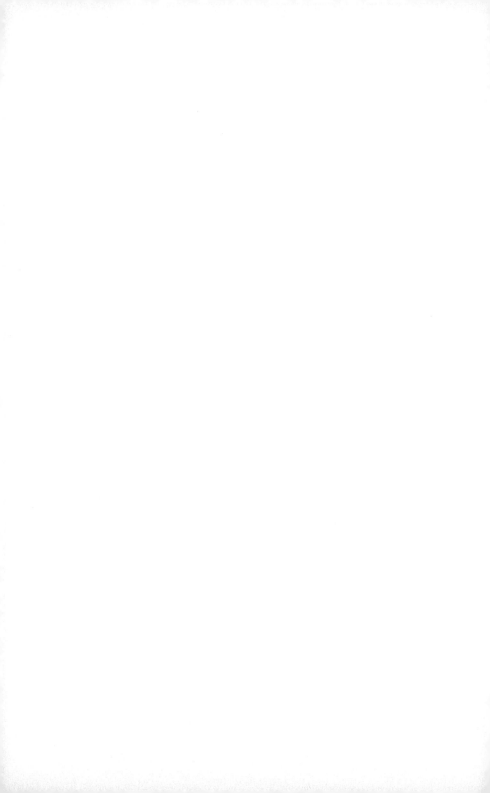

目 錄

緣起，
自一席話

認識香港設計中心主席嚴志明（Eric），緣於一個有關海外大學升學的電台節目。當時我是主持，而 Eric 是嘉賓，節目中他暢談在英國修讀建築設計時的經歷。節目後，大家繼續談得高興。

我一直想在大氣電波以生活化的方式談設計，遂向 Eric 提出建議，邀請香港設計中心合作，定期在新城知訊台的《世界隨意門》節目中另闢一小時的環節，以好設計為鑰匙，打開創意創新的大世界，「生活就是設計」系列因此誕生了。

由本地新晉設計師，到企業及機構主事人，以多元化例子說明設計如何滲入生活的每一環。認識設計、明白設計，繼而欣賞設計，正是提升生活質素的重要元素。而向大眾推廣設計的價值，正是 Eric 與我的共同理念與目

標。如今，喜見此書以電台環節內容為基礎，透過文字媒介，將訊息持續傳遞、延續及轉化。

設計就是生活，生活就是設計，亦是融入你我生活中的一部分，其樂無窮。無論是透過聲音，還是文字，希望您跟我們一樣，能享受好設計，為它們喝采。

感謝香港設計中心一路相伴，期待我們往後一起走得更高、更遠。

葉泳詩｜新城知訊台主持及監製

不止一本書

捧起這本書的你，也許會覺得這是一本關於設計思維的參考工具書，甚或是一本營商秘笈，而對於我們來說，這不止是一本書。

這本書的前身其實是新城電台節目《世界隨意門》中，一個名為「生活就是設計」的訪談環節。節目自二〇一七年十月起至今，已推出三個系列，每隔一個星期便會分別找來城中的傑出設計品牌、商家和推動社會創新的先驅，分享個人及品牌的成長經歷，而他們之間都有一個共通點——那就是設計思維在有意或無形中，在他們的成功背後都擔當着相當重要的角色，而經驗告訴我們，這一切並非偶然。

正當一直以金融業為主導的英國倫敦，設計相關行業的產值已悄悄突破二千一百億英鎊，超越金融業產值多近一倍時，很多人才恍然明白世界在變，全球一流的城市

亦在轉型，而同樣以世界金融中心自居的香港，如何找出一條生路，自不然是一個值得思考的大課題。

適逢二〇一七年政府新班子上場，商務及經濟發展局局長邱騰華欲了解香港設計中心過往的工作，而在跟我們傾談和討論期間，他了解到「設計思維」這四個字，原來不是設計師獨有的思維，而是在過去十多年席捲全球，成功令不少跨國企業創造百億市值的一套解難思考方法，同時引人反思，香港作為亞洲設計之都，又可如何體現設計思維的威力？

邱局長的這個疑問，結果在近一年多造就了一系列設計思維的推廣活動。香港設計中心作為背後的策動者，亦有幸獲得「創意香港」（CreateHK）加大撥款支持，在過去一年多一浪接一浪地推出設計思維的工作坊和活動，將這套風靡全球的思維模式推廣給本港的設計界、

教育界及工商界人士，以至政府公務員，成功打造一股小熱潮，播下創意的種子。

「生活就是設計」亦因此應運而生，而這本書就以營商為主題，請來傳媒人以深入淺出的角度，將過去節目中訪問過的十二位本地企業家的故事，由聲音轉化成文字，一一留下記載，同時將每個故事之間的共通點歸納和總結，讓讀者能更容易理解這些故事跟設計思維的關係。

在構思這本書的過程中，我們亦特意應用設計思維，從「以人為本」的角度出發，向身邊二十位商家、企業管理層、教師和公關公司老闆分享當中的故事，收集意見。結果，大部分受訪者聽罷都不約而同地「嘩」一聲驚嘆，然後說上一句：「設計思維的威力這麼大，但到底是甚麼概念？」於是乎，在個案分享以外，我們再加入八節概念教室，以解答大家的疑問，並分別由傳媒人和香港設計中心的主席執筆，因此造就了這個破天荒的作者組合。

這次的合作既是緣分，同時亦要感謝不同人士和機構的鼎力支持和協助，當中包括所有受訪嘉賓、新城電台及

《世界隨意門》主持葉泳詩（Audrey），以及香港設計中心的編輯顧問程少偉，他們的付出為電台節目留下精彩的印記。此外，還要感激香港設計中心的團隊、「創意香港」和三聯書店（香港）有限公司團隊。承蒙各界上下出心出錢又出力，花盡時間心思，才讓此書得以順利出版。

不過，這本書的面世並不代表一件事的完結，反之它標誌着推廣企劃的開始。幾個月的筆耕，我們希望將此書打造成設計思維的入門參考書，讓一眾感興趣的讀者從書中的事例中學習，跟同道人互相溝通交流。往後，我們希望推出續集，將節目的其他系列故事輯錄其中。

讀罷此書，若大家也「嘩」一聲驚嘆，請將此書推介給身邊的人，同時抽空參加香港設計中心及其他機構舉辦的設計思維工作坊和活動，一步一步去將設計思維應用在工作和生活之上。當設計思維形成了一股氛圍，成為香港推動創新創意的基石，相信香港的未來會很不一樣。共勉之！

嚴志明｜香港設計中心主席
劉奕旭｜傳媒人

設計思維風暴

在二〇一七年的《施政報告》中，香港特別行政區行政長官林鄭月娥銳意扶植本地的創意產業，當中用了四個段落，共九百三十個字，鼓勵及推動政府與業界善用「設計思維」（Design Thinking）這套風靡全球的解難工具，謀求創新，鞏固香港作為亞洲設計之都的地位。無獨有偶，在二〇一八年的《施政報告》中，特首亦再花筆墨肯定設計思維的用處。也許，很多人會感奇怪，何以特首會在一年一度的《施政報告》中，花如此多篇幅去談這個說來空泛的概念。

這一切的背後，多得商務及經濟發展局局長邱騰華的苦心建議，加上特首的先見和開明，讓《施政報告》中那四個段落，在過去一年多衍生了一系列推廣設計思維的大小活動，以及相關的體驗工作坊，同時亦造就了這本書的出現。至於設計思維究竟是些甚麼及有何用處，這本書就打算給大家一個答案。

在開始講解設計思維的具體概念和分享本地營商實例之前，不妨先了解設計思維在過去幾十年間，為全球大小企業帶來的驚人改變。根據設計管理學會（Design Management Institute）在二〇一五年的統計表（頁019），全球着重設計思維的十六大品牌，如蘋果、福特、星巴克、可口可樂等上市企業，在過去十年的股價表現，竟超過標準普爾 500 指數多達百分之二百一十一。這些企業創造驚人市值背後，靠的正是一班着重以人為本的設計思維團隊。

正如「電腦大王」IBM 已故行政總裁湯瑪斯‧瓦特森（Thomas Watson）所說：「好的設計就是盤好生意。」設計思維的本質，就是希望以設計改善人類未被解決的問題，同時又兼顧可行性和商業考慮，創造獨一無二的產品和服務。追本溯源，這個概念其實早在一九六九年，已在諾貝爾經濟獎得主赫伯特‧西蒙（Herbert Simon）的著

作《人工科學》(*The Sciences of the Artificial*)中被首次提出，用作形容和剖析設計師在創作過程中的思考流程。

到了一九九〇年，全球十大創意公司 IDEO 將這概念發揚光大，應用在改良客戶產品及服務、企業轉營，以及解決環保及貧窮等國際大議題上。譬如曾向 IDEO 位於劍橋的辦公室叩門的美國藥劑公司 PillPack 行政總裁 TJ 柏加（TJ Parker），就在 IDEO 的創意團隊協助下，成功創造出一個全新的配藥和服藥新體驗，令這間公司在二〇一四年獲《時代雜誌》選為年度二十五項最佳發明之一。

設計思維在此擔當的角色，就是讓三十二歲的企業家柏加在思考如何解決問題前，找出在客戶心目中真正尚待解決

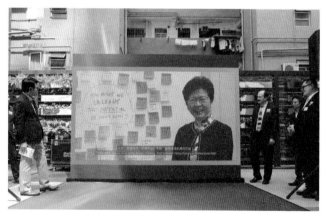

在二〇一八年八月，香港設計中心的「設計思維·無限可能」四年計劃啟動禮中，行政長官林鄭月娥亦特意拍下短片支持。

的問題——那就是讓周身病痛的老人家不再需要時刻記住每一次應服食哪種藥,同時不用每次都用笨拙的手扭開十多個藥樽才能將藥丸放進口中。柏加的團隊在 IDEO 的協助下,研發出一個膠藥盒,內裏放了一條可供十四日服用的藥包條,藥包條上的每一格都印上服藥的時間、藥物種類和分量,藥包內則放了相關的藥物。藥包的開口設在左邊,病人只需要定時從膠藥盒撕下一格藥包,再從左邊撕開那一格藥包便可服藥,而且藥包易於攜帶,讓病人可從此跟藥樽說再見。這項毫無高端科技成分的產品和連帶的藥物配送服務,令這間開業短短五年的公司,在二〇一八年六月被亞馬遜公司以十億美元收購,成為醫藥界及創科界的神話。

由此可見,設計思維的威力,足以讓企業一鳴驚人。在過去三十年,IDEO 這間發明蘋果第一隻滑鼠和全球首部手提電腦的頂尖設計公司,更擔當設計思維的大推手,積極向全球企業推廣設計思維。在近年全球掀起的一股創科熱潮之下,如今設計思維已成為風靡歐美的創新代名詞。就連 IBM、Google 等國際大企業,近年亦分別創立設計思維工作室和計劃,將西蒙和 IDEO 提出的理論演化和改良,應用在企業內部的培訓、轉型和創新之上。

一如全球擁有超過三十八萬八千名員工的 IBM,就在近年提出一套在內部運用已久的企業設計思維理論 The Loop,在網上公諸同好,鼓勵其他企業家和高級管理人

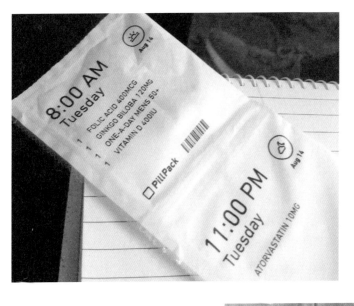

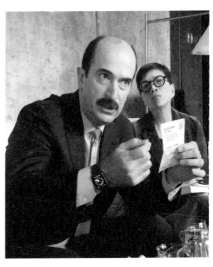

IDEO 創辦人之一 Tom Kelley（下圖左）早前來港，亦特意向傳媒分享
PillPack 的成功例子，而他亦是 PillPack 的忠實用家。

才，熟習如何將設計思維融入成為企業創新的一部分，並帶進自己的公司進行改革。如今，這套理論已植根在超過一萬名 IBM 員工和過百隊企業專才的腦海中，成為他們創新的思考工具。

如此看來，設計思維看似一套近年新興、不得不學的思維模式，但偏偏設計思考家都會不約而同地告訴大家，設計思維其實與生俱來，並非設計師獨有，之所以稱為設計思維，皆因設計師在設計產品的過程中，往往會跟循這一套方式去思考，實踐起來卻並不深奧，人人可學。

因此，特首林鄭月娥多次在公開場合中，鼓勵香港的創業家和商家一起學習和善用這種思維模式，作為營商過程中的解難和創新工具。此書的後續部分，就以八章概念教室，深入淺出地講解設計思維中的主要理論和概念，而上文提及的 IDEO 理論及 IBM 的 The Loop 理論，都會在這個部分中詳細介紹，讓大家好好上一課。

在這八課概念教室之間，還穿插了十二個香港的商界個案。這些企業家的故事大家也許耳熟能詳，但特別的是，每個個案的闡述角度都跟設計思維有關，且分別跟對上一課概念教室提及的設計思維概念相對應，旨在讓大家透過實例，了解這些企業家如何利用設計思維推動創新和企業轉營，助企業逐步邁向成功。除此之外，書中還另闢一章，邀來香港設計中心行政總裁利德裕博士，分享香港過

去十多年設計思維的發展，以及未來的方向。

不論是年輕企業家、企業管理層、創科界專才，抑或是在大企業打工的上班一族，還望大家能捧書細讀，讓設計思維激發腦海中的創新力量，為香港的未來創造更多不可能。

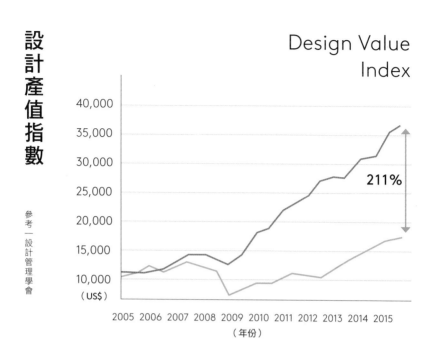

設計產值指數

參考一設計管理學會

Design Value Index

40,000
35,000
30,000
25,000
20,000
15,000
10,000
（US$）

211%

2005 2006 2007 2008 2009 2010 2011 2012 2013 2014 2015
（年份）

—— DVI 產值　　—— 標準普爾 500 指數

**16 大
設計為本
上市公司**

蘋果（Apple）
可口可樂（Coca-cola）
福特（Ford）
赫曼米勒（Herman Miller）
IBM
Intuit
Nike
寶潔（P&G）

SAP
星巴克（Starbucks）
Starwood
Stanley Black & Decker
Steelcase
Target
華特迪士尼（Walt Disney）
惠而浦（Whirlpool）

創新三空間

DIAGRAM

設計思維流程

CASE STUDIES

葉礽僖 | MinorMynas _____ 語言學習

DESIGN THINKNG PROCESS

參考—史丹福大學

營商路途上會遇到的困難多如恆河沙數，解決的辦法卻總比困難多，因此營商跟做人一樣，沒有一條通用的方程式，可讓你一本通書讀到老，解決所有困難，但設計思維卻是一種導向你積極解決問題的思考模式。

有別於其他營商理論，設計思維沒有步驟或清晰的解難路線圖，讓你按圖索驥，卻有一個讓你在創新或解難的過程中，讓腦袋和團隊不停來回游走的「3I 空間」，當中三個 I，分別指發想（Inspiration）、構思（Ideation）和執行（Implementation），三者相互交疊，而且沒有次序之分。

顧名思義，「發想」指的是刺激你尋找解決方法的契機；「構思」指的是催生解決辦法的過程和驗證過程；「執行」則指將實驗品推出市場，讓目標顧客試用的步驟，而在創新的過

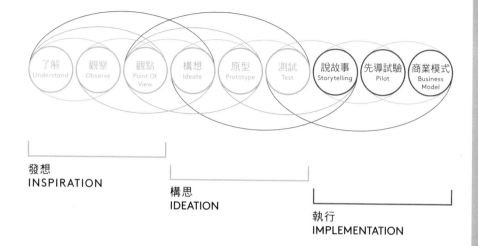

了解 Understand
觀察 Observe
觀點 Point Of View
構想 Ideate
原型 Prototype
測試 Test
說故事 Storytelling
先導試驗 Pilot
商業模式 Business Model

發想 INSPIRATION

構思 IDEATION

執行 IMPLEMENTATION

程中，你或會在這三個空間之間來來回回不下數十次，甚至是數千次，當中的多元性和複雜性，大家看看史丹福大學d.school的設計思維流程圖（上圖），便會知一二。

說來空泛，倒不如舉個例子。近年在香港賣個滿堂紅的戴森（Dyson）吸塵機，便是利用設計思維研發的產物。一九七九年，當戴森的創辦人詹姆士‧戴森（James Dyson）正在設計一個備有集塵袋的傳統吸塵機時，在測試期間（執行）無意中發現，每個試用者在收集集塵袋時都會忍不住打噴嚏，令收集集塵袋變成他們最感厭惡的事（發想），於是他放棄原有設計，轉而研發無集塵袋的新一代吸塵機（構思）。

五年後，即一九八四年，詹姆士足足做了五千一百二十七個原型版本，才成功研發出世界第一部不需要集塵袋的型格吸塵

機。那就是説，他在這個「3I 空間」之間，來回了足足五千多次才成功。

當多年後，戴森公司決定研發風筒時，負責研發的團隊亦秉承了詹姆士的精神，在實驗室裏花了四年時間，收集了長達一千六百二十五公里的人類頭髮，測試風筒在甚麼風力和溫度下才不會損害髮質，結果創造出今日每部盛惠數千港元的高檔風筒。

戴森的例子或許會令大家大吃一驚，但須知道任何創新，過程總是波折重重，而且不一定會成功，但卻有機會創造出令人耳目一新，同時又貼合受眾需要的嶄新產品或方案，給你無比的滿足感。再者，當大家知道，戴森公司在二〇一五年成功搶佔全球四分一的無線吸塵機市場，再在二〇一七年宣布賣出全球第一億件產品時就會恍然大悟，成功背後其實必有因。

值得一提的是，除了史丹福大學 d.school 提出的「3I 空間」，IBM、Google、IDEO、英國設計委員會（Design Council）等機構，都為設計思維的創新過程提出了更簡化的展示模型和流程圖，當中涉及的是另一些有關設計思維的重要概念，部分會在往後的章節提及。

童心 CEO 葉礽僖
讓學外語不再痛苦

設計思維不是一條方程式，讓你按步驟去創業，而是一種態度，發現有問題就去解決。

葉礽僖　MinorMynas
創辦人兼首席執行官

曾幾何時，哈佛大學有研究指，三十五歲是創業成功率最高的年紀，外國創業網站 The Founder Institute 亦有研究發現四十歲以下的企業家，年紀愈大愈能成功創業。也許這證明營商需要人脈、經驗和識見，而這統統都需要經過人生積累、磨練砥礪得來。

不過，以下這位主角葉礽僖（Hillary），天生就彷彿帶着創業的基因，十歲出頭便放棄刻板的在學生活，化身小小 CEO 踏上創業路，開發兒童語言學習手機程式 MinorMynas。程式在二〇一七年五月正式上架，單是 Android 手機平台至今下載量已突破一百萬次，用戶遍及全球五十個國家，而成功背後靠的，是一顆童心。

十四歲的葉礽僖從小在國際學校讀書，英語說得流利。二〇一七年，她坐在阿里爸爸創辦人馬雲牽頭舉辦的創業比賽台上，以嘉賓身份用廣東話跟主持對談，同樣說得有板有眼。期間說起她對創業的看法，她說：「兩年前參加創業比賽，讓我發現經營一門生意的目的不只在於賺錢，而是要去解決我們的問題。」

她所說的，正是創業家經常掛口邊的問題：「你的目標顧客有何痛點？」（What is your target customer's pain point?）抱着這個疑問，她反覆思考自己在生活上遇到的各類難題，結果她找到了最令她感到痛苦的答案，那就是學習外語。

● 自身經驗出發

今時今日要贏在起跑線上，父母總會為子女安排各類的語言學習班，希望他們精通兩文三語，她的媽媽羅雅慧亦不例外，在二〇一五年七月安排她跟弟弟到台灣學習普通話，在當地短暫留學，生活一個月。不過，經歷一周五天，每天半日的密集式課堂，卻叫她頗感痛苦，她憶述：「上堂學的東西，因沒時間練習，兩日後可以忘記了八成。結果即使很用心上課，下課後我還是不敢在別人面前說普通話。」那一刻的體會便成為啟發她日後開發 MinorMynas 程式的一顆靈感「小燈膽」。

站在目標客群的角度，從生活中尋找他們尚待解決的問題，再將這想法化成一盤生意，就是設計思維的一大精髓。至於如何在滿腦子的「小燈膽」中，思考出可替目標客群解決問題的方案，葉礽僖就選擇從生活中觀察。「上堂少不免要做功課、測驗和考試，老師會評核我們的表現，這就是小朋友學習外語的壓力來源，但當我在台灣，下課後去逛街、吃飯和看電視，聽的說的都是普通

話，跟當地人聊天，沒有人會評價我說得好不好。這樣的學習輕鬆得多。」

換言之，若能打造一個類似的學習環境，讓小朋友能毫無壓力、隨心隨意地用各種語言交談，學習外語也許便不再是件為應酬父母，同時無比沉悶的「苦差」，「眼見不少父母都花大量金錢讓子女上補習班，催谷子女學習，這是很痛苦的，於是造就了 MinorMynas 的出現。」二〇一五年，她在「友邦保險小創業家大挑戰賽」中，將這個想法公諸於世，結果成功突圍奪得首獎及最佳業務獎，同場數名國際公司高層更主動請纓出任她的創業導師，助她踏出創業的第一步。

多得幾位導師的指導，甚麼商業模式（Business Model）、損益表、支出成本預算、價值主張（Value Propositions）等創業概念和思考工具，葉礽僖在十一歲之齡便一一接觸得到。眼見原本天馬行空的想法日漸變得「落地」，甚至變成一門頗具前景的生意，葉媽媽於是投資六位數字資金，成為女兒的第一個天使投資者，並委託程式開發商，正式研發 MinorMynas 程式，將女兒的想法化成現實。

● **興趣挑起學習動機**

看到這裏，不難發現葉礽僖比同齡的小朋友與別不同。

「我跟其他小朋友不同的是,我對明星啊、音樂啊這些都不感興趣。」她笑説。不過,沒有這些共同話題,所以令她在同學堆中顯得格格不入,甚至被排擠,「當時見女兒壓力很大,在學校沒有自信,每天她都獨自留在廁所裏,等同學都走了她才離開。晚上見她經常發惡夢,甚至拔自己的頭髮,那刻我就知道一定讓她退學。」葉媽媽皺起眉頭説。

塞翁失馬,葉礽僖在創業之時決定退學,在家報讀遙距的英國課程,卻讓她可騰出不少時間,專心創業,兼自學編寫程式。不過,萬事起頭難,多好的創業意念終歸也要有人欣賞才成事。若問設計思維的始創人大衛‧凱利(David Kelley),如何運用設計思維,編寫一個合市場口味(Market Fit)的手機程式,他一定會叫大家多用創意多方面嘗試,先製作不同的原型產品(Prototype)反覆試驗試水溫,雖然葉礽僖當時未讀過他的理論,卻同樣深明此道。「起初編寫了很多試驗版程式,在網上找很多不同國家的小朋友試用,問他們的用後感和反應,再慢慢調校。」

就在這個試水溫的過程中,葉礽僖開始逐漸了解小朋友的需求,「我發覺小朋友最需要一個在網上可被安全使用的地方,因為現實的網路世界大部分平台都是大人專屬的,結果小朋友除了打機,就沒有其他平台,這也許是MinorMynas 的優勢。」她説。

了解需求後，如何結合現有的想法，當中就需要不少妥協、創意和嘗試，她舉例：「我跟媽媽都認為學習語言要從聽開始，並要引起動機。程式初期的玩法類似視訊通話軟件 FaceTime，但後來我發現不同地域的用戶會有時差，而且大家彼此不認識，要有方法破冰，才能有良好的互動反應，所以我們決定鼓勵小用戶拍趣味短片作介紹。」於是，她跟媽媽一起在家製作了一百條生活化對話短片，小試牛刀。

經過半年的反覆調試，MinorMynas 終於在二〇一七年五月正式面世。程式主攻十八歲以下青少年，「年紀最小的只得三歲，他們註冊後可以隨意自定主題創立聊天群組，用不同語言跟不同國家的用戶一起聊天，內容可以涉及天氣、美食、音樂、明星、卡通片、大自然，甚至是用戶當日面對的各種難題。文字溝通以外，還支援以語音、塗鴉及相片引起話題。」

● 同理心了解用戶需要

可想而知，用小朋友感興趣的事物作為話題，引起他們學習新語言的動機，便是葉礽僖這盤生意背後成功的「DNA」，而要完善這盤生意的商業模式，創意之外，更需要同理心。「家長一定會擔心小朋友在網上的安全，這也是我們唯一關注的疑慮。」

於是，葉礽僖想出在註冊時要求家長跟子女一起綑綁註冊，「家長要用信用卡一次性付八元給我們，我們就可得知每個小用戶背後家長的真實身份，加上程式內的檢舉功能，遇到有可疑用戶，我們會要求對方提供小朋友的身份證明，否則就會立即停用帳戶，有事發生亦可找到背後的家長。」

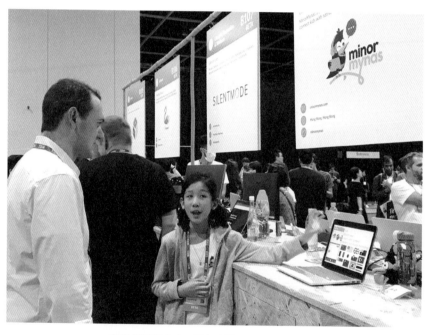

葉礽僖年紀小小，已在公司一腳踢，早前更在 RISE 國際初創企業展向其他參展商介紹及推廣 MinorMynas。

脫離主流教育的葉礽僖，如今反而經常以嘉賓身份，到不同學校分享自己的創業過程和理念。

此外，她還引入監察功能，讓家長可了解子女正在跟誰聊天及聊天的內容，亦可限制女兒不可跟十二歲以上男孩私訊，「事實上用戶都很機警，試過有可疑用戶出現，五分鐘後已有五十多個舉報。」她笑說。

程式上架一年多，活躍用戶多達二千人，形成了一個充滿童趣的小社區，從中葉礽僖還在原本的初心之上，看到這程式背後的另一重意義。「我們活着的世界依然有

很多社會分歧，無論是在政治、種族、文化等方面，而解決這些問題的最好辦法，就是透過兒童，因為我們年輕，擁有最開放的思維。在 MinorMynas 平台中，每個用戶都是一樣，沒有歧視和偏見。」

● 勇於解難

現實告訴我們，人愈大愈傾向用以往的經驗解決問題，葉礽僖年紀輕輕踏上創業路，沒有經驗和通書可循，卻因此讓她更樂於思考問題，積極解決疑難，「現在很多用戶向我們提供改良建議，如增加表情圖案、開放用戶權限、讓用戶可將不合適的用戶踢離聊天室等，這些建議我們都要好好思考，甚麼才是用戶最需要的。」

除了修改程式，現時葉礽僖正招兵買馬，希望逐步為公司建立團隊，將程式推到更廣更遠，期間必然困難重重，但創業總是要關關難過關關過，她似乎亦毫不擔心，「遇到有問題就要解決，用戶有意見就要想想如何改善，由起初創業到現在，我都只抱着這個想法。」這句話令人想起大衛·凱利的另一句：「創意是一種心態、一種思考方式，也是一種解決問題的積極態度。」說的似乎就是眼前這個小小 CEO。

●

MinorMynas-connect to inspire `4+`

Nga Wai Joey Law

#75 in Education

★★★★☆ 4.1, 22 Ratings

Free · Offers In-App Purchases

iPhone Screenshots

How can MinorMyn
children learn lang
134 views · 1 month
CC

The book I really lo
Dentist by David Wi
41 views · 3 months

FROM K
IN SHAN
如何用普通話在餐
order in a restaura
50 views · 3 months

- 左／右上｜MinorMynas 程式可讓小用戶在網上暢所欲言，從交流中學習外語。
- 右下｜為了鼓勵用戶多互動，葉礽僖製作了多條對話短片，身體力行。

我会说一点点普通话

我可以教你们讲国语
你们可以教我讲广东话吗

arn Cantonese is easy!
views · 1 month ago

食饭喇各位！
297 views · 2 months ago

On racism
79 views · 2 months ago

Extreme Food Challenge
43 views · 2 months ago

My video game theory
26 views · 3 months ago

ote of the day by Hillary
views · 3 months ago

The Super Stan Show by Alexis
43 views · 3 months ago

MinorMynas是什麼意思?
MinorMynas explained in
51 views · 3 months ago

在上海作語言交換 Language
Exchange in Shanghai
35 views · 3 months ago

What is feminism?
60 views · 3 months ago

ching kids in Shanghai a few
nmon phrases in English
views · 4 months ago

奸潮呀！Learn Cantonese about
cold weather.
43 views · 4 months ago

Alexis's take on the Meaning of
Life
22 views · 4 months ago

Visiting Ba Jin's Former
Residence 巴金故居
69 views · 4 months ago

Hillary Yip presenting
MinorMynas at StartmeupHK
115 views · 5 months ago

以人為本
三大要素

DIAGRAM

迴圈

CASE STUDIES

劉思蔚 | COLOURLIVING _____ 家品概念店

迴圈

THE LOOP

參考｜IBM

「以人為本，需求導向，感創敢為」這十二個字，可以算是將設計思維最扼要的概念都包含其中，當中最先提及，亦是最重要的一環是「以人為本」。正如認知心理學大師唐納‧諾曼（Donald Norman）所言：「今時今日，工程師和設計師對於技術層面的事知道得太多，但對他人生活及從事活動的實際經驗，卻知道得太少。」而設計思維的應用，正正可以彌補這方面的不足。

在設計思維的眾多學說中，美國電腦業鉅頭 IBM 的迴圈（The Loop）理論（右圖），就非常着重以人為本的元素。這理論鼓勵大家邀請用家參與研發，從觀察他們的需要開始着手，尋找解決方案，完善後實行，之後再觀察用戶的反應和意見，反覆改良，周而復始，就如流程圖中的無限符號一樣，直至用戶滿意為止。

無止反覆改良
Restless Reinvention

聚焦用戶反應
A Focus On User Outcomes

跨界別團隊
Multidisciplinary Team

| 觀察 OBSERVE | > | 反饋 REFLECT | > | 推行 MAKE |

目標 HILLS
使團隊時刻圍繞特定、有意義的目標向前邁進。

反省 PLAYBACKS
積極溝通，互相給意見和接受批評。

贊助用家 SPONSOR USERS
邀請用戶跟團隊合作，讓團隊時刻緊貼用戶需要。

從 The Loop 理論中可見，在周而復始的創新和調試過程中，如何做到以人為本是成功的一大關鍵，而在《設計思考改造世界》中就提到，以人為本有三大要素，分別是洞見（Insight）、觀察（Observation）及同理心（Empathy），意即透過從他人的生活中學習（洞見），從中了解目標客群的習慣、特點和價值觀（觀察），再代入他們的感受去思考他們生活中的痛點（同理心）。相比起依賴商業智能（Business

以人為本三大要素

Intelligence），即靠分析營銷、成本支出等數據，去找出客戶需要，從觀察客戶需求的角度出發，往往更能對症下藥。

舉個例，想當年國際連鎖酒店大亨萬豪國際（Marriott International）打算花費數百萬美元去改善客戶的體驗，而善於運用商業智能的一班管理層認為，顧客入住酒店最關鍵的時刻，就是拖着行李走向櫃台辦理入住手續的那一刻。於是，萬豪國際的管理層命員工制訂了一套櫃台職員操作手冊，方便前線員工給客人最貼心的招待，又請建築師將櫃台改頭換面，提升舒適和親切度。

不過，這項百萬大計背後的假設，即「顧客入住之旅的最關鍵時刻就在櫃台發生」這一點，並非出於以人為本的觀察。於是，當萬豪國際在二〇〇六年找上美國著名設計公司 IDEO 負責這個計劃時，IDEO 的團隊就決定先驗證這個假設。團隊先請了一隊人到機場迎接顧客，並跟他們乘車到達萬豪酒店，觀察他們在櫃台辦理入住時的每一個細節，再跟隨他們走進客房。

結果，團隊發現顧客入住酒店最重要的一刻，原來發生在他們脫下鞋，扭開電視，再軟攤在雪白的雙人牀上，發出「呼」一聲的那一刻（Exhale Moment）。有了切實的觀察，IDEO 團隊於是說服萬豪國際將心思和資源，都放在如何讓顧客以輕鬆、期待的心情，享受發出「呼」一聲的愉快體驗之上，當中包括改善酒店的路徑指示牌、房間走廊的設計、房門牌的展示方式等細節。

正因如此，若大家正在絞盡腦汁思索如何為企業轉型，或想改善現有的產品或服務，與其對着手上的那堆數據，倒不如張開眼、抬起頭來，好好觀察身邊的客人究竟需要的是些甚麼。

一站式家居享受
品味達人劉思蔚

劉思蔚　COLOURLIVING

策展人兼執行董事

公司的核心理念是想透過好的設計去改善生活，加強客人的感官享受，豐富生活空間，而在求變的過程中，創新慢慢變成了習慣，讓團隊在構思新產品、概念和服務時都很享受過程。

「以人為本」是設計思維的根本，今時今日不少企業都以此為營商宗旨。要真正做到這四隻字的精髓，很多人會依賴手上的營業數據，每日絞盡腦汁想要從中找出企業必勝的獨步單方。而 COLOURLIVING 的策展人劉思蔚（Denise），亦深明企業成功的關鍵在於人，但與其讓數據主導企業發展，她反而選擇發掘客人未知的需要。

憑藉這份信念，劉思蔚將父親經營四十八年的潔具生意，在近二十五年幾番經歷大變新，如今企業更已升級轉型，成為業界唯一提供一站式高檔家居設計方案和產品的企業。而對她來說，要真正做到以人為本，背後的秘訣正正是設計思維講求的觀察和同理心。

●

說起劉思蔚，很多人都稱她做「潔具大王千金」，事關她的父親劉旺，正是代理世界名牌浴室廚房設備的恒威集團主席。劉旺在一九七〇年，膽粗粗向任職的上市地產公司買下整個專門負責搜購新建材物料的「改善家居部」，由零開始創業，苦拼數十年才建立今日的王國。這一切，身為長女的劉思蔚自小便看在眼裏，「即使爸爸沒說出口，但我小時候已深知終有一日，家業都要由我

和弟妹來繼承。」

● 迷惘中轉型

繼承父業，似乎已充分解釋了劉思蔚何解會是今日的她。為了擔起這份使命，她曾放棄自己心儀的建築系，轉為到倫敦修讀經濟，又在當地的企業銀行市場部打滾了兩年賺取經驗，才在一九九二年回流，正式加入恒威集團，準備接棒。一切她都早有準備，但要管理她面前龐大的潔具王國，所有的責任、犧牲似乎都不足以讓她獲得今日的成功，反而當年一種對前路的迷惘，才令她開竅。

「剛加入公司是做爸爸的私人助理，職責是先到各個部門實習，認識不同工種的工作，但兩年後，我開始覺得自己在公司發展好像到了樽頸位，每個部門都有各自的執行董事帶領，令我頓時失去目標和方向，感到很迷惘。」她憶述。

帶她走出迷惘的，不是身邊的前輩或同事，而是她觀察到，很多高檔奢侈品牌都很願意花錢在市場推廣之上，反而專賣浴室磁磚和潔具的恒威集團，創立二十年有多，竟然仍未有市場部，「當年我上過有關品牌和零售的研討會，明白到要公司在市場上行得更遠，除了要深化在行內的地位，同時要樹立品牌形象，這任務需要集多

人之力才能完成。」於是,她向父親大膽提議,創立市場部,並交由她擔大旗,從此為她的事業找到一個發力點。

● 轉走高檔路線

不過,對於本地的建材零售行業來說,市場推廣這回事很抽象,絕不如賣出一磚一瓦般實在,因此劉思蔚起初亦遭到公司不少老臣子的質疑,「我理解一時三刻很難令他們接受,惟有盡力說服他們。」當時,她仍未意識到,這將是考驗她的管理智慧,同時主宰公司未來發展的挑戰。

直至一九九七年,當香港人因着回歸在思考前路的時候,劉思蔚公司上下亦同樣在思考未來該如何發展,「公司原本做建材和代理外國浴室設備品牌,但眼見香港人開始追求生活享受,即使香港普遍單位的廚房和浴室都很細小,很細卻不代表沉悶,他們仍是會樂於為廚房和浴室『裝身』,於是我們就決定轉走中高檔路線,主打生活品味。」

三年後,COLOURLIVING 位於灣仔「潔具街」駱克道的三層高實體店因此應運而生,佔地二萬平方呎的偌大空間,雲集世界各國的中高檔浴室及廚具設備品牌,任君選擇,「父親觀察到很多人要買齊家具,往往要在大熱天時逐間店逛,所以一直想開一間一站式的家居品味

店，這個願景成為公司的轉捩點。」

二〇〇三年，香港市場被沙士重挫，經濟陷入低迷，劉思蔚的店舖生意亦不免受打擊，但她沒有因此放棄走奢侈路線，反而選擇走偏鋒，放棄中高檔，轉攻更高檔的奢華路線，而驅使她作如此大膽決定的，同樣是出於對市場的觀察。「沙士後反而多了人注重家中的享受，旅遊時他們會選擇當時開始興起的精品酒店，以及以名牌時裝珠寶為名的五星級酒店，這就證明另類高檔的生活享受有一定需求。」

● **特色品味課**

劉思蔚六、七年前創立市場部，已經歷過不少挑戰，如今要員工推銷磁磚之外，還要推銷毛巾、香薰，以及一套動輒數十萬至過百萬的浴室裝置或廚房設備，這難度之大，亦曾令她深感頭痛，「前前後後足足用了五年去轉型，頭一、兩年要將店舖裝修大改不難，但員工就需要長時間去改變。試過有個部門主管向我請辭，說自己是專業的磁磚推銷員，不明白為何也要推銷毛巾。」

劉思蔚口中的那位主管真的辭了職，但幾年後又回巢，「在外打拼幾年，她說出面的世界真的變了，發展商也推銷生活品味，甚至客戶都在要求，自己好應該也要變。」她憶述。

與其翹埋雙手讓員工自己開竅，劉思蔚想出每星期在公司舉辦名為「The Art Cubs」的培訓活動，讓員工從藝術創作中學習何謂生活品味，以及由設計故事出發，將產品能為客人帶來的優點和好處，讓客人切身感受，「我覺得沒有方法比讓員工親身體驗更直接有效，所以我將公司的設計團隊、市場部、前線及推銷同事分組，叫他們選擇主題和物料，一起製作一件藝術品，可以是雕塑、油畫，之後再跟其他人分享創作過程和背後的故事。」

至於她之前提到的那位主管，就帶領隊員創作了一件別具深意的作品，她笑着說：「她用鐵線屈出一個人，但只得一半塗上了顏色，從動作看得出那個鐵人正衝破一面牆，由沒有顏色的世界踏入彩色的世界。」熱衷於以藝術的形態，表達出心中的抽象概念、個人經歷和情感，正是展示高尚生活態度的一個方式，「希望員工明白我們賣的產品不一定很貴，但我們着眼的是每件產物所用的物料、手工，以至背後的故事。」

● **學營銷先學享受**

除了搞藝術工作坊，當有新產品上架，劉思蔚定必會第一時間讓前線同事試用，「不少員工以往主力賣較平的潔具，要他們推銷貴價產品會有一定難度，親身體驗同樣是最好的辦法。」

就如店舖的招牌產品，德國設計的 Sensory Sky ATT 露天淋浴花灑，一套標價五十萬元，不識貨的必然會卻步，劉思蔚就讓員工試用，並了解背後的設計意念，「設計師在森林觀察大自然取得靈感，花灑射出的每條水柱溫度都不一樣，透過水的不同壓力、光度，再配上香薰，刻意營造出宛如大自然的氣候、情調和氛圍。這絕對要感受過，才能說得出它貴在哪裏。」

此外，每年她都會帶團隊到米蘭、巴黎和倫敦參加國際家具展，感受外國的藝術氛圍，同時代入客戶的角色，感受何謂高質的服務，「例如有次我們住三、四星級酒店，我打電話問櫃台今天天氣怎樣，對方說不知道，只叫我打開窗看看。」另一晚，她特意帶員工一起租住當地剛開業的五星級酒店，着員工問櫃台職員同一條問題，「我的員工說，就算櫃台職員不知道，從電話中的語氣也感覺到對方在微笑，這就是優良的服務態度。」

可想而知，鼓勵觀察和親身體驗是劉思蔚培訓員工的兩大不二法門，目的就是要培養員工的同理心，學會從顧客的需要出發。無獨有偶，身為公司大腦的她，亦利用這兩招物色新的產品和概念，「好像有次到日本，有間洗手間刻意將面盤之間的位置弄高了一截，方便女士放手袋，這是個不錯的設計；又如水療中心很常見的毛巾暖架，亦啟發我的團隊思考如何將它引入日常家居。」

最近 COLOURLIVING 跟知名設計師陳幼堅合作，為店面大改造，
營造高尚的生活態度。

如此一來，劉思蔚慢慢地培養出一隊懂得享受生活，並
且會不時吸收外國靈感，推動公司創新的團隊，「正如
我們經常跟客戶說，品味不是天生就有，而是浸淫出
來的，要開始就可以從買我們的香薰、毛巾等生活產
品開始。」

最近，劉思蔚更參考外國，將時裝百貨店的個人化服務，放在 COLOURLIVING 之內，「外國人出席一個宴會，會交由百貨公司的私人採購員裝身，由化妝、髮型、衣服到鞋的配搭都一一包辦，而我們則為客戶度身訂造心目中的家。」乍看這只是將家居裝修設計與家具零售相結合，但對她來說，背後卻有另一重深義，「目的是想讓員工切實了解客戶的需要，甚至從觀察，發掘一些客戶自己也意識不到的需要，這便是保持公司持續創新的靈感來源，亦是品牌能有別於市場的致勝基因。」這正是以人為本的重要性，也是設計思維的威力。

● COLOURLIVING 的招牌產品 ensory Sky ATT 露天淋浴花灑,射
出每條水柱溫度都不一樣,透過水的不同壓力、光度,再配上香
薰,刻意營造出宛如大自然的氣候、情調和氛圍。

● 劉思蔚近年積極跟國際知名家具品牌合作，如最近跟意大利設計
師 Dino Gavina 大搞燈飾展覽，宣揚生活享受和品味。

構想三大準則

3

DIAGRAM
創新三角

CASE STUDIES
姜炳蘇 | 西彥有限公司 / 三黃集團 _____ 時裝及生活百貨
羅正杰 | 羅氏集團 _____ 時裝及文化創意

創新三角

TRIFECTA of INNOVATION

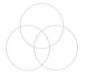

參考｜IDEO

當大家明白到設計思維是要以人為本去解決問題，其次就要找出一個可行的方案放在企業中實行。在尋找方案的過程中，大家需要將企業的財力、資源、技術、團隊等因素，一併加入去考慮，因為有這些限制，大家才需要運用創意，去設計一個對企業和客戶來説雙贏的方案。設計思維先驅 IDEO 設計公司就將這個情況歸納，列出一個成功構想（他們稱為「設計創新」），需要達到的三大準則（右圖），分別是需求性（Desirability）、可行性（Feasibility）和存續性（Viability），當三者能取得平衡，就是絕佳的創新點子。

任天堂已故社長岩田聰（Satoru Iwata）在二〇〇六年，研發出嶄新家用遊戲機 Wii，在投產七年間創下一億〇一百六十三萬部的驚人銷量，掀起了一場遊戲界的「破壞性革命」，而 Wii 遊戲機的出現，正正是這三大準則完美平衡

起點 ⎯⎯⎯⎯⎯⎯⎯

情緒創新
Emotional Innovation
（用有限資源
改善客戶體驗及
人力管理）

功能性創新
Functional Innovation
（改善工廠的人機
互動流程）

設計創新
DESIGN
INNOVATION

需求性
DESIRABILITY

用戶體驗
以人為本/
觀察

可行性
FEASIBILITY

科技
原型製作/
技術與團隊

存續性
VIABILITY

商業
資金管理/
營銷技巧

工藝創新
Process Innovation
（購入機器改善供應
鏈及提升生產技術）

的體現。當年，任天堂正跟另外兩大遊戲機開發商鬥個你死我活，爭相研發更高效能、畫面更逼真的遊戲機，期間岩田聰慢慢洞察到，市場被年輕男性消費者主導，當他們年紀漸長，投放在遊戲上的花費會逐漸減少，而廠商追求開發高效能的遊戲機，最終亦令成本增加，使這班消費者更卻步。與其繼續陷入這個惡性循環，岩田聰決定開發一部性價比高，人人都有興趣玩的遊戲，包括女性及年長玩家（需求性），而方法就是將當年仍屬新鮮的體感科技應用在遊戲機之中（可行性）。

任天堂的設計師結果用了五年時間研發出 Wii 遊戲機，當中團隊在這三大準則之間做過不少調節。起初，團隊打算將其他開發商正在採用的最新高端中央處理器晶片（CPU Chip）放進 Wii 內，但一來成本貴（存續性），二來又會令產品跌入惡性循環的死胡同（存續性），於是他們大膽選用了任天堂在二〇〇一年推出，銷量長年沉底的 GameCube 遊戲機所用的舊版晶片。岩田聰認為若非主打高效能的 Wii 仍能大賣，就代表追求畫面的惡鬥時代要結束。

不過，選用平價硬件的同時，亦要平衡玩家的需求。岩田聰拿了一疊 DVD 影碟盒放在設計團隊的工作枱上，命他們將 Wii 遊戲機設計成不大於這疊影碟盒的大小。原因是體感遊戲需要偵測玩家的動作，變相局限了主機的擺放位置（可行性），若主機的體型太大，就難以放在電視機旁，令消費者的購買慾大減（需求性）。遊戲主機只屬硬件，更重要的是軟件配套，即遊戲，所以任天堂在發布 Wii 遊戲機時，亦推出了數款集合各類運動，甚至是瑜伽的體感遊戲，結果大受女性及年長玩家歡迎（需求性），最終令 Wii 成為遊戲界神話。

設計思維這套工具之所以可以創造像 Wii 遊戲機一類的神話，皆因它能引導創作團隊找出符合上述三大準則的平衡點。不過，大家或會留意到，在創新三角圖中，當三大準則圈中有一項沒有被考慮，即沒互相重疊，便會分別衍生出功能性創新、情緒創新和工藝創新這三種創新模式。這對不同企業的發展各有用處，雖不在此書深究之列，但仍要一提的是，凡要考慮需求性的構思，便有設計思維用得着的地方。

十年求一變
創新達人姜炳蘇

姜炳蘇　西彥有限公司
　　　　　執行董事

　　　　　三黃集團
　　　　　行政總裁

設計思維背後其實是推動創新，即是當看到市場現在或未來的機遇，由團隊運用我們有限的資源和智慧想出一些新的事物，去迎合或創造市場的需要。

俗語有句「變幻才是永恆」，一個品牌或企業要在市場屹立不倒，同樣也需要不斷求變，當中所求的變指的是尋求創新。四十多年前以針織貿易起家的西彥有限公司執行董事兼三黃集團行政總裁姜炳蘇（Anthony），就一直將之奉為圭臬，如今涉足的行業範疇眾多，由高級針織品、時裝、高級超市到物流業都有，而每次轉變都是一次創新的過程。

跟六十八歲的姜炳蘇談生意經，不難發現他經常會將「Top 3 or out」（三甲或被淘汰）掛在口邊，「這是十幾二十年前，我在香港出席一個講座，當時主講的美國市場學之父教曉我的，令我印象非常深刻。」他説。

為公司旗下的每個業務力爭市場的三甲位置，一直是姜炳蘇的宗旨，「有些明知沒法跟大企業鬥的就不要爭，但可以爭做小眾市場（Niche Market）的頭三位。」要找對發展方向和市場，努力躋身三甲，他只有一個秘訣：「日日走在街上，你自然會感受到市場在哪裏。」説來很玄，其實即是設計思考家所講的「以人為本」，而他的創業路便是個活生生的例子。

● 棄做中介轉攻製衣

姜炳蘇的創業故事要從一九七二年開始說起，當時他正在一間日資的紡織原料公司工作，並且認識到比他大九年的同事荻野正明（Masaaki Ogino），其後公司結束香港業務，二人便另起爐灶，成立三黃集團（Fenix Group），開始長達四十六年的合夥人關係。

三黃集團起初主力為香港廠商引入日本及法國的優質毛紗，「我們還會為日本客物色香港的廠家，幫他們造貨再出口到日本。說到底，我們其實是中介人，強項在於我們曉得運用中、日雙語溝通，但做中介發展始終有限。」他指，當年香港不少廠家都流行賒帳，更大大影響公司的發展彈性，「為了求存，只好求變。」他說。

捱了十年，改變的機遇終於來敲他的門。當年適逢是中國內地改革開放初期，不少廠商都陸續將工廠北移，「北上設廠成本低，工人不缺，這對於生產手織、鈎花、釘珠、幼細針織等注重手工的紡織及製衣工業非常有利，於是我們亦加入生產高級針織品的行列，當中我們的強項是製造毛衫，出口日本。」

眼見當時廠家紛紛轉投代工生產的市場，他卻另闢蹊徑，將設計服務加入代工生產之中，「我們會在外國物色物料，然後在香港找人設計款式給客人，客人稍作修改

後再貼牌生產，這種模式在四十年前很創新，結果成功打入日本市場。」他憶述。

選擇做高檔針織品出口日本，不止因為拍檔是日本人，可盡顯優勢，而是他心中另有盤算，「自知沒可能做到針織界第一，所以我們轉攻一千至兩千元售價的高檔市場，而且當年日本對進口服裝沒有配額限制，隨着愈來愈多品牌找我們合作生產針織成衣，至了一九九〇年代，公司已成為日本針織品市場中，產量最高、生意額最大的生產商。」他續說。

● 抓緊職業女性需求

姜炳蘇用了二十年時間，成為生產日本針織品的橋頭堡，但他顯然並不甘於就此止步，「當年那個美國市場學之父舉了很多企業例子，當中他最欣賞的公司是強生集團（Johnson & Johnson），因為這間公司名下有很多產品都是業內三甲的品牌，造就公司成為當下的一流大企。」換言之，成功的關鍵在於要多條腿走路，開拓其他商機。

一九八五年，崇光百貨來港開設海外店，姜炳蘇便決定劍指時裝業，創立兩個分別主打男裝及女裝的自家品牌「Lordy Ferri」及「Baguette」，進駐崇光百貨，「但第一次搞品牌和零售，反應不太好。」敗了一仗，明顯

因為經驗不足。兩年後，他跟日資公司合營的西彥有限公司，投得意大利奢侈品牌普拉達（Prada）的亞洲代理權，容許他們在香港及新加坡開設專門店，「這是一個很好的偷師機會，讓我們了解高檔品牌的零售是如何做的。」

輾轉間，姜炳蘇又做回了中介，而中介普遍都有同一下場，就是被過橋抽板，「這些跨國大品牌不會想一世靠代理，所以代理了十年，一早已知道 Prada 一定會取回代理權，自己接手做。」一九九八年，這件事真的如他所料地發生，「早在一九九三年，我們已痛定思痛，覺得為他人作嫁衣不長久，不如自己做品牌。」跟上次不同的是，這次他已賺夠了經驗，讓他再戰一回，而這次他引入了一位新拍檔，荻野正明的設計師太太荻野泉（Izumi Ogino）。

跟設計師一起做生意，設計思維自然會不自覺地派上用場，而觀察，往往是第一步。「走在街上就會發現多了職業女性，當年日本跟香港一樣，社會正慢慢開放，女性地位開始提高，但偏偏市面上很少專為時尚及具國際視野的職業女性而設的時裝品牌。」這個洞見因此造就了 Anteprima 品牌的誕生。

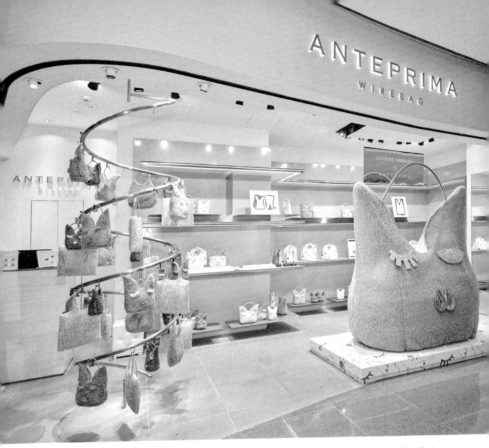

Anteprima 在香港有八間分店，在意大利、中國內地、澳門、日本及美國亦有分銷點。

● 限制中試出傑作

「當時我們想打造一個超越 Prada、包羅服裝及配飾的高檔時尚品牌，售價還要比它平三成。雖然無論是設計團隊的背景、膽識、公司規模、資本都難與之相比，但當

時真的有這個願景。」正如好的設計是眾多限制下的最佳平衡，姜炳蘇的品牌需要的亦是一個平衡點，背後就要靠無限次的反覆試驗（Trial and Error）。

「起初我們在意大利有做皮製品時裝品牌，賣鞋和袋，但很普通，難以殺出一條血路。我們於是控制着成本，做了幾十個用不同物料製作的手袋樣辦，嘗試尋找新方向。這些樣辦統統都放在辦公室內，但總覺得沒有一個可以推出市場。」這個時候，要走出這個死胡同，似乎可以做的只有控制成本繼續嘗試，而突破點往往就在屢敗屢試中出現，他憶述：「一次在意大利的展覽中搜羅了很多物料，其中有一種獨特的『Wire』物料，我們托當地一個設計師的媽媽，用這種物料人手編織了一個正方形的手袋。」

雖然當時姜炳蘇還未知道這個普通的編織手袋，日後會變成 Anteprima 的標誌產品，但他跟團隊仔細衡量後，決定製作一小批先試水溫。「在意大利找工人手造了幾十個，取名叫 Wirebag。這個袋的成本很高，因為這種特別物料很易弄傷手，變相拖高製作成本，定價卻不敢標得太高，怕賣不出。起初售價只標作生產成本三、四倍，放在日本伊勢丹百貨公司（Isetan）的限定店內試賣。」這次小試牛刀，令他開心了足足二十幾年，「第一批幾十個竟然在一星期內賣光，之後愈出愈多款式，慢慢為品牌打響了名堂。」他笑着說。

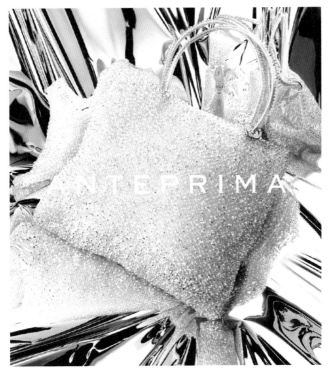

Anteprima 的 Wirebag 多年來深受顧客歡迎，現已成為品牌的標誌產品。

● 擁抱轉變開拓新市場

古人有云：「十年河東，十年河西。」姜炳蘇在創立 Anteprima 初期，已觀察到香港和日本人的生活模式亦

在慢慢轉變,「香港人享受愈來愈多,開始不止買時裝和配飾,而且居住環境愈來愈小,太多衫很難存放,反而多了香港人選擇去旅行,追求飲食品味。」他早在一九九六年已洞察到這個轉變,而今時今日事實告訴我們,世事似乎真的被他看透了。

當時,直覺和經驗告訴他,求變的時候又到了,但這次涉足的是他毫不熟悉的範疇,而他深知公司需要的是一個適合的新團隊。「剛好香港的西武百貨(Seibu Sogo)被收購,十幾個日本經理想留港發展,結果我們談了三日就決定合作,開設一間着重生活品味的食品百貨。」這間食品百貨就是今日有九間分店的 city'super。

對追求生活品味一族來說,city'super 的定位明顯跟香港的三大超市不同,除了指售賣的產品種類和售價,還包括姜炳蘇刻意為品牌營造的顧客體驗。「我們會提供代客泊車服務,而場內的燈光通常較柔和,營造出親切友善的感覺。店內的蠔吧,顧客可以先試食,付款後職員還會跟你説句:『Have a nice day.』」

除了 city'super 食品百貨,公司旗下還有專門搜羅潮流特色玩意的百貨店 LOG-ON 及集環球特色美食於一身的美食廣場 cookedDeli by city'super,近年公司的業務更開拓至上海和台灣,成為高檔食品及生活百貨市場的龍頭一哥。

姜炳蘇不斷求變的視野，為三黃集團每年帶來高達四十億港元的營業額，生意愈做愈大，但過去二十年遇上影響全球的金融風暴、九一一事件、沙士疫症等無人能預計的「黑天鵝」事件，公司亦不免受影響，「其實Anteprima 虧蝕了足足十年才開始賺錢，但做品牌最緊要是承擔，香港做工廠和貿易，很易計數，但品牌計不到數，因為沒有歷史。」不過，哪管這世界瞬息萬變，姜炳蘇的品牌故事正好告訴大家，要在市場上獨佔鰲頭，惟獨變，才能應萬變。

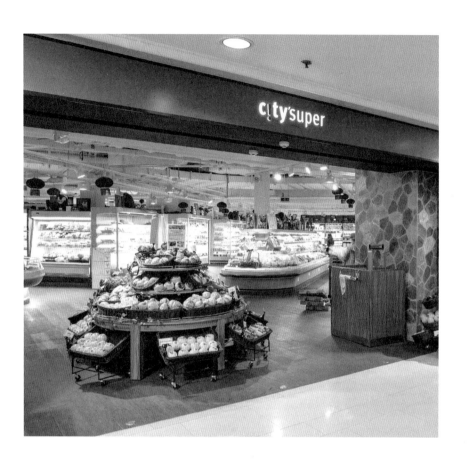

● 三黃集團不斷求變，除了時裝品牌外，還涉足經營百貨公司，旗
下食品百貨 city'super、美食廣場 cookedDeli by city'super 和潮流
百貨店 LOG-ON 在香港設有多間分店，成為高檔食品及生活百貨
市場的龍頭一哥。

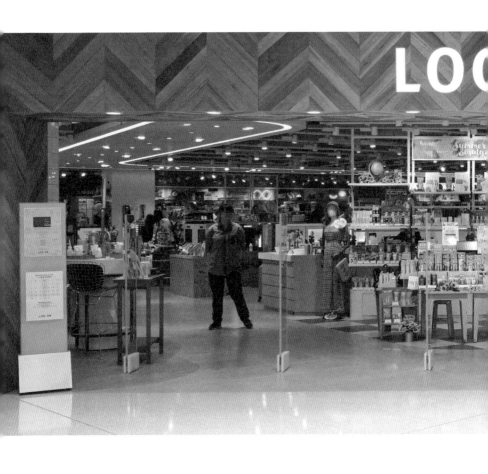

● 潮流百貨店 LOG-ON 在世界各地採購最新潮流商品,現時已在香
港擁有二十一間分店。

工廈變身潮流聖地
T 型總裁羅正杰

原型製作不止局限於產品構思之上，適當地運用在商業模式上，更能助你不斷嘗試及創新。

羅正杰　羅氏集團
副主席及行政總裁

在今時今日着重人才管理的年代，就連企業人才也分成了三類：I 型人（I-Shaped Talents）、T 型人（T-Shaped Talents）和 π 型人（Pi-Shaped Talents）。哈佛商學院教授桃莉絲·巴登（Dorothy Barton）亦在著作《知識創新之泉：智價企業的經營》（*Wellsprings of Knowledge*）中提到，現在的大企業已不再渴求專精一項專長的 I 型人才，反而既有一技之長又有跨領域視野的 T 型人才最為吃香，而「紡織大王」羅定邦家族的第三代後人羅正杰（Bosco），正正就是個 T 型人。

大學修讀建築和藝術史的羅正杰，三十出頭便當上家族羅氏集團的副主席及行政總裁。自二〇一〇年接手家業開始，他便要同時擔起帶領家業從傳統時裝界及製衣業中轉型、破格創新的重任。八年過去，或許新一代會對羅氏集團感到陌生，但卻一定知道荔枝角有個文化創意地標 D2 Place，而這個設計思維的搖籃背後的創辦人，正正就是羅正杰。

●

三十九歲的羅正杰生於紡織世家，家業羅氏集團的時裝針織及毛衫製造業務遍及全球，旗下有 Bossini、bread

n butter 及 ZTAMPZ 等時裝品牌，同時亦涉足地產業務，生意猶如百足般多爪。八年前，他接棒做行政總裁，除了主理家族的本業，還提出活化家族旗下多棟舊工廈，當中包括 D2 Place ONE 和 D2 Place TWO 的前身、兩幢位於荔枝角的四十多年舊工廈。「多得當時政府推出活化工廈計劃，釋出空間孕育文化創意，否則就不會有今日的 D2 Place。」他憶述。

「活化工廈」的概念當年在香港仍是新鮮事，不過當其他發展商拿起算盤左計右計，到頭來十個有八個都耍手擰頭。餘下入紙申請的，大部分都選擇捨難取易，將名下工廈改建成酒店或辦公室，惟獨羅正杰喜歡挑戰高難度，不惜花費近六億元，將兩幢工廈改頭換面，變成集商場與辦公室於一身的文化創意地標。

● 打造設計師之夢

眼見凡事講效率和回報的香港，很多商業決定都與金錢掛帥有關，羅正杰心裏卻有個疑問。「過去二十多年香港經濟一直側重金融和地產，設計和創意產業卻毫無起色，為何會這樣？明明八、九十年代的香港時裝、玩具和影視娛樂在世界舞台佔很重要的位置。」就是這個大問號，啟發了他來一趟設計思維之旅。

要解答這個問題，設計思維主張從觀察中「看別人不做

的，聽別人不說的」去尋找答案，本身有經營時裝品牌的羅正杰就發現：「香港品牌想在大型商場租位置經營生意都很困難，因為商場永遠將最有利的舖位留給國際品牌，這不單是租金問題，而是很多香港公司根本不支持本地品牌，我們集團旗下品牌也不時遇到這樣的情況。反觀韓國東大門的商場會將地舖及最近地面的層數，全留給本地品牌，這正正說明為何韓國的設計和創意產業能響譽全球，正因為他們會撐自己人。」

換言之，本港設計產業之所以停滯不前，皆因沒有足夠孕育文化創意的平台。於是乎，羅正杰決意操刀為工廈進行大改造，打造一個時尚樞紐（Fashion Hub）。「二〇一二年開始活化 D2 Place ONE，起初項目名為 Designer's Dream（設計師之夢），寓意支持香港的本土品牌、設計、產品及設計師，後來因為大廈鄰近港鐵荔枝角站 D2 出口才簡化成 D2 Place。」

不過，要將十層連天台、面積達三十萬平方呎的工廈改裝，先要應付兩大挑戰，「一來要重新規劃消防設施以符合政府的建築條例，二來要顧及租戶的配套和顧客的體驗。」這個時候，羅正杰的建築知識就大派用場。「地面至四樓是商場，要聚人流就不可以沒有扶手電梯，每層地板要鑿出兩個洞口之餘，更要因應角度安裝斜台或樓梯連接電梯，從而犧牲了周遭的總樓面面積（Gross Floor Area），影響成本和回報。此外，還要考慮商舖間

隔、通道設計和人流等，全部都是學問。」

設計思維講求「用手思考」，問題和困難會隨時出現，考驗你的解難能力，這方面羅正杰可謂感同身受。「四十年樓齡，牆身和結構都需要加固，豈料在新的建築條例下，原身的電梯、後門和走火梯都要重新設計和更換。此外，場內亦沒有後門可供餐廳運送廚餘和食材，這些問題我們都要一一解決，令項目超支了不少。」

● 推動市集文化

D2 Place ONE 在二〇一三年尾正式開幕，除了以本地時裝做主題，贊助場地給非牟利時裝組織 Fashion Farm Foundation 作為大本營，二樓更騰出了一萬二千平方呎，打造成多功能活動場地 The Space。「參觀過歐洲、北美等地的市集，發現當地人都很喜愛假日去尋寶，為何香港沒有類似的市集？」

於是，羅正杰在同年將市集帶來香港，至今 D2 Place 已舉辦了超過三百個不同類型的市集，「每逢周六、日都吸引二萬多人進場，風雨不改，起初以時裝服飾為主，後來發現香港有很多手作人和產品設計師都對市集很感興趣，於是慢慢衍生其他類型的市集。」

不過，如此大費周章打造一個商場，在支持設計師的同

時，亦要有穩定的收入才能持續營運。「當時找了很多本土品牌和設計師加盟，發現他們大多缺乏供應鏈，貨量不多以致售價很高，客路亦非常窄，來來去去也是同一班顧客，證明他們在營銷上欠缺支援。」學會從觀察上找出洞見（Insight），是設計思維的要訣之一，而成功的商家往往會在無意間實踐這道法門。

有了洞見，接下來就要尋找解決辦法，羅正杰當時就參考哈佛大學教授米高·波特（Michael Porter）提出的「創造共享價值」（Create Shared Value, CSV）理念，將「商社共生」的概念引入到 D2 Place 的營運上，創立一套「初創企業模式」。

● 初創育成計劃

所謂的初創企業模式，指的是一套支持初創品牌的「育成計劃」，讓本地設計師先從周末市集作為創業的起點，以非常優惠的租金開檔售賣產品，直接參與銷售及與客人溝通，實戰了解市場反應，幫助改善設計和開發新產品。反應不俗的話，可進而以優惠的租金，租用為期一至三個月的「臨時店」（Pop-up Store）。D2 Place 更會提供家具和陳列用品，減低品牌的開業成本，這類「臨時店」單是二〇一七年便有超過一百間，足見市場需求。

開設「臨時店」可為這些初出茅廬的品牌提供試點，摸

索產品的定位，跟目標顧客近距離接觸，初步累積實戰經驗，之後品牌可簽署一年或以上租約，進駐商場的銷售櫃枱（Kiosk）。「商戶可嘗試主理裝修和布置，營造和突顯品牌形象，我們則會在營運建議和宣傳推廣上提供支援。」

不難發現，品牌在參與計劃的過程中，亦同時在實踐設計思維所強調，不斷調試原型、摸石過河的精神。當初創品牌逐漸成形，便可選擇正式租用 D2 Place 的舖位，成為長期租戶，一邊做一邊擴充業務，又或將產品放在 D2 Place TWO 開設的生活百貨體驗店「The Barn」內寄賣。「我們留意到有很多設計師對銷售和營運感到非常吃力，開設百貨店提供一站式支援，正好可讓他們騰出時間專注創作。」

透過計劃培育新品牌，同時會帶來新產品，為 D2 Place 引來客流，「人流多了就連帶其他商戶的生意愈做愈好，D2 Place 則透過利潤分享的方式，跟品牌一同成長，達至雙贏，這正是『商社共生』的微妙之處。自 D2 Place 開業以來，無論是人流、生意額抑或租金收入，每年平均都有雙位數字的百分比增長。」

● 拾回被遺忘的價值

看到這裏，不難發現羅正杰所做的不止是一門生意，

還希望藉此重新注視香港過去幾十年一直忽略的保育傳承大課題，就如設計思維元祖提姆·布朗（Tim Brown）在《設計思考改造世界》中提到，消費主義（Consumerism）令世人忽略了很多真正急需解決的問題，當中包括文化保育和創意傳承。

然而，要在經營生意跟保育傳承之間好好拿捏，背後固然是門高深的學問，設計思維就講求在可行性（Feasibility）、需求性（Desirability）和存續性（Viability）之間取得平衡，當中除了是一場數字遊戲，還要一份堅持。「營運初期公司不少董事都有動搖，提議煞停計劃，將 D2 Place 變回辦公室或重建。」他笑說。

不過，究竟是甚麼原因，驅使他如此執意去做？他笑了笑，說：「因為我是香港人，有歸屬感。若當初把這兩幢工廈拆了，香港昔日的工業歷史便少了一個見證，我覺得很浪費。有些事，始終要有人做，如果只顧賺錢，永遠都不會有人做。」看到這裏，不難發現他打從骨子裏，就有設計思考家那份勇於嘗試的大無畏精神。試問這種事他不做，誰做？

●

LESSON 3

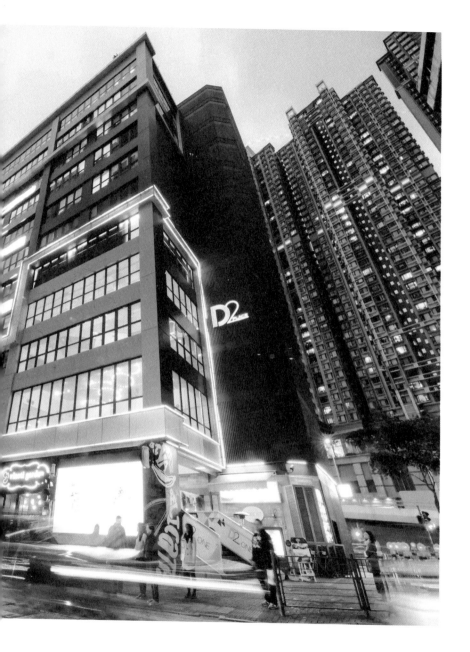

● D2 Place ONE 於二〇一三年尾開幕，成為區內的文化創意地標。

- 左 | D2 Place TWO 內的 The Barn 生活百貨體驗店，至今有超過
 五十個品牌，近一千款產品寄賣。
- 右 | D2 Place 至今已舉辦了超過三百場市集，吸引了二萬多人入
 場，成為文化創意界的特色活動。

構想三大準則 　　　　　　　　　　　　　　　　　羅正杰｜羅氏集團

擴散性思考

DIAGRAM

雙鑽石設計流程

CASE STUDIES

周凱瑜 | Azalvo —————— 共享空間

楊志超 | 住好啲 —————— 家品設計

雙鑽石設計流程

參考—英文設計協會

DOUBLE
DIAMOND
DESIGN
PROCESS

IDEO 的合夥人不倫丹・博伊爾（Brendan Boyle）説過：
「傑出的點子往往都很荒謬可笑。」而要想出荒謬可笑的絕世
好點子就要靠人類天生的那股創造力。要激發創造力，設計思
維推崇一套名為「便條紙激盪」（Post-it Storming）的方
法，可以讓團隊突破團體盲思（Groupthink），激發創意。

顧名思義，便條紙激盪法需要用到便條紙，方法是讓團隊成員
將各自的想法，以不記名方式寫在便條紙上，再貼在會議室的
牆上，之後進行分組討論。期間，小組為各自覺得最好的意見
提出改良建議，讓建議一步步孕育成可行的方案，杜絕團隊內
的人為因素，令有潛質的建議胎死腹中。

之不過，即使活用便條紙激盪法，也不代表會令你的團隊變
得有創意，但卻會令團隊「生產」出一大堆大家意想不到的

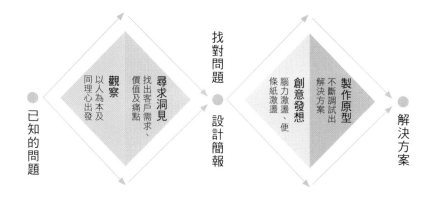

已知的問題

觀察
以人為本及
同理心出發

尋求洞見
找出客戶需求、
價值及痛點

找對問題

設計簡報

創意發想
腦力激盪、便
條紙激盪

製作原型
不斷調試出
解決方案

解決方案

探索 DISCOVER	定義 DEFINE	構想 DEVELOPE	執行 DELIVER
問題從中找出洞見	最應着眼的範疇	可能的方案	可行的方案

點子，讓你從中慢慢挑選出最好的點子化成具體方案實行。
這個過程，其實就是設計思維的重要過程，當中亦運用到美
國心理學家保羅·吉爾福特（Paul Guilford）提出的兩種思
考模式：擴散性思考（Divergent Thinking）及聚斂性思考
（Convergent Thinking）。

擴散性思考，換句話說就是製造大量選項，而聚斂性思考則是
從現有的選項中找出最好的一個。大家可以一看英國設計協
會（Design Council）提出的雙鑽石設計流程圖（上圖），
它將設計思維分成四個階段，當中由「探索」到「定義」、「構
想」到「執行」分別都是一次由擴散性思考轉到聚斂性思考的

擴散性思考

過程，而便條紙激盪法就在「構想」階段時發揮重要效用。

傳統的科學教育教曉我們善用歸納和分析技巧，令我們成為出色的聚斂性思考家，但創意往往是在擴散性思考中應運而生的，就好像近年顛覆全球的 Uber、Airbnb 等共享經濟企業，就是大家以往意想不到的產物。

此時，若大家也想激發自己擴散性思考的潛能，不妨給自己一個小測驗，拿出一張白紙回答以下問題：「萬紙夾除了可以用來整理文件，你還想到它有何用途？試列舉。」

做魚鈎、開鎖、扣起行李的拉鏈頭製成臨時鎖、按下數據機的重設鍵、串起做成鐵鏈⋯⋯這些都可以是答案，而英國教育家肯・羅賓森（Ken Robinson）亦曾經在皇家醫學會（Royal Society of Medicine）做過同樣的實驗，結果發現一般人可以想到十五至二十個用途，而小童能想出的答案比大人多，反映人愈大會更傾向運用聚斂性思考。不知大家又可以想到幾多個呢？

在嘗試之前，給大家多一個數字參考。真正熟練的擴散性思考家，可以想出多達二百個答案。在此，之所以用上「熟練」兩個字，是因為擴散性思考這回事，是真的可以訓練出來的。試想像，若公司的創作團隊都熟習和鼓勵這種不停拋出新點子的思考模式，即使好點子百中只有一，也足以令企業成功，想當年 Google 團隊發明的免費電郵服務 Gmail 便是一個好例子。

創造共享實驗工作間
守業廠三代周凱瑜

Azalvo 不單止是共享工作空間，又或是孵化（incubator）及加速（accelerator）平台那麼簡單，而是一個創意實驗室，旨在將業界的創意及知識傳承下去。

周凱瑜　Azalvo 共享空間
共同創辦人兼董事長

上世紀香港經歷過工業起飛和中國改革開放，吸引不少香港廠家北上設廠，憑一股拼勁成功致富。曾經是香港四大工業支柱之一的紡織及製衣業，同樣也風光一時，但時至今日，當生意交到家族第二或第三代手中，他們不得不思考，在工業經濟已式微的香港，家業該如何做下去。

家族經營製衣廠的第三代傳人周凱瑜（Joanne），五年多前亦開始思考這個難題。一路走來，她漸漸發現，家族縱有財力，但單憑一己之力，終歸也難敵滿途荊棘，而家族需要的是一個能跟企業一同成長的團隊。Azalvo 共享工作間因此應運而生，將各類 T 型人才、創意跟實體空間結合，為家族生意提供養分，繼續傳承下去。

《管理大未來》（*The Future of Management*）的作者、美國管理學專家加里・哈默爾（Gary Hamel）曾預言，企業要贏得未來，必要先改良管理，從中謀求創新，事關未來總是充滿挑戰，守舊的企業成功往往只是一時，惟獨能堅持不斷創新，方能順應潮流，迎接未來的輝煌。二〇〇六年，「廠三代」周凱瑜從英國回流，便擔起這個重責，為的是守住家族五十八年的基業。而要說起今日 Azalvo 共

享工作間的由來，就先要話當年。

● 創業思考傳承

話說周凱瑜的爺爺在一九六○年創辦澳迪（Aussco）製衣廠（前稱澳大利織造廠），主攻歐洲出口市場，數十年後她父親接手時，正值代工生產（OEM）的大潮流，於是他拿着皮篋隻身到歐洲，向當地的中高檔時裝品牌逐家叩門，慢慢將澳迪轉型成專門代工生產的製衣廠。

時勢變，人亦在變，當澳迪傳到第三代，即她跟弟弟周凱楓（Jackson）的手中，廠商的生存環境又已截然不同，「網購的出現，對時裝零售業打擊極大，過去有很多私人基金買入時裝品牌，並急速發展，後來見勢色不對又紛紛煞停發展，令我們這類代工生產廠商大失預算。眼見我們只能跟隨品牌坐過山車，倒不如站在前線。」這個想法，兩姊弟前後花了十年籌謀，慢慢摸石過河。

在英國大學主修廣告及政治的周凱瑜在二○○六年加入公司，起初只負責業務拓展，研究客戶和海外市場，六年後她開始洞察到祖父一代傳下來的製衣技術和知識，來到她這一代已難以承傳，而要在一間老字號中提改革，難度相當高，「雖意識到要改變，但又太輕視，以致沒有全盤戰略，若提出改革理由，做開工廠的人，未必認同。」此時，要突破人事和管理上的限制，就需要好好運用設計思維。

在澳迪工作六年，周凱瑜觀察到很多時裝品牌、毛料供應商及成衣廠都對傳統的製衣技術了解不多，很多時窒礙新產品研發，「偏偏很多廠家都只靠內部研發。」

於是，兩姊弟決定另闢溪徑，在二〇一二年成立產品及技術研究所 InDhouse，主力協助這些品牌客戶研究和設計新產品，甚至製作樣板提供一條龍服務，「建立獨立研究室的想法是我從意大利一個行家身上偷師得來的，這樣一來不會影響家族生意，二來不會有角色衝突，客戶不會擔心我們會抄襲設計，同時又可讓工廠有訂單可以持續發展及保持優勢。」

● 垂直發展業務

如此一來，周凱瑜在家業的生產業務之上，開創了一條技術研發的新路，「要持續發展，很應該要垂直發展，當有齊生產和研發的技術、人才，下一步就應該涉足零售業務。」適逢當時，弟弟打算搬屋自住，托她物色各式家具，便令她靈機一觸，「我走遍全港各大專賣家具的商場，發現中高檔的家具選擇很少，主打三、四十歲男士的就更少。」這個觀察，促使她二度創業，在二〇一三年成立 A Matter of Design 公司。

那趟物色家具之旅，周凱瑜遠赴歐洲，為弟弟物色中高檔的家具，同時尋找合作商機，期間讓她認識到丹麥當代家

品品牌 BoConcept,「他們的設計風格在香港絕無僅有，基於家業有幾十年歷史，他們很信任我，將品牌交給我代理。」因緣際會下，她更認識到英國工業風家品設計大師 Tom Dixon，並促成合作。這兩個品牌因此成為 A Matter of Design 的生招牌，之後陸續在沙田、銅鑼灣及中環等熱點開設專門店。

「轉做家品零售，家人多數都質疑香港是否有市場，還反建議我做回時裝老本行，但若自己開廠也做品牌零售，角色同樣有點尷尬。難得有機會讓我接觸家品行業，就當是一個學習過程。雖則香港的確沒有這種風格的家品，但透

由周凱瑜引入的英國工業家品品牌 Tom Dixon 專門店，在二○一七年六月於上環荷里活道正式開幕，品牌的靈魂人物 Tom Dixon 更專程來港，現場製作燈具。

過宣傳，也可慢慢教育客人接受。」區區幾年時間，周凱瑜為家族的生意築起一條產業鏈，「雖然涉足的行業不一樣，但都學到相關的知識和經驗。」

周凱瑜兩度創業，為家族生意闖出一條血路，但她沒有就此停下腳步。要好好傳承家業，妥善管理生意，財務一環同樣必不可少，因此她在二〇一七年，夥拍美國另一家族，創立基金公司 DesVoeux Partners，管理家族名下的物業和相關投資，期間又是另一個學習的過程，「可以讓我吸收投資及管理資產的知識，用在拓展業務上。」她說。

● 實驗創意工作間

周凱瑜加入公司十二年，用創業的心態去守護和傳承家業，透過不斷接觸新行業和業務，從中讓自己和團隊走在市場最前線，不斷學習，期間卻又讓她有新的觀察。「遇見很多新晉設計師，他們搞品牌要由零學起，就像我們以往經歷過的一樣，但他們都缺乏資金。既然我們有齊他們需要的東西，又可以做些甚麼？」她反問。

於是，周凱瑜決定投放七位數字資金，在二〇一八年五月將公司約一萬五千平方呎的辦公室，變成專為時裝和時尚生活品牌而設的共享工作間 Azalvo，利用實體空間匯聚具有不同專長的人才，一起合作大搞創新。換句話說，即是一個設計思維的試煉場，而她稱之為「創意實驗室」（Ideas Lab）。

IMOLA 休閒椅是 BoConcept 的標誌產品，主打手工製作，結合歐洲的美學和工藝。周凱瑜代理丹麥當代家品品牌 BoConcept，在二〇一八年的 Affordable Art Fair 更即場示範製作 IMOLA 休閒椅。

擴散性思考　　　　　　　　　　　　　　　　周凱瑜｜Azalvo

除了賣中高檔家品,近年 BoCencept 更涉足其他行業,如跟 W 香港酒店合作,推出小品下午茶套餐。

所謂的「創意實驗室」，跟麻省理工學院威廉・米切爾教授（William Mitchell）提出的「生活實驗室」（Living Lab）概念相近，背後同樣運用了設計思維。生活實驗室近年在歐洲風行，透過提供開放的實驗空間，一堆建築師、設計師及工程師因此可跟客戶共處一室，互相參與進行實驗、原型設計和測試，合力建造出符合用戶需求的房屋。

俗語說：「要有好的點子，你必先要有一大堆點子。」生活實驗室就像個絕佳的點子發想地，鼓勵跨界別團隊體現擴散性思考，解決看似不可能的任務。眼見共享工作間近年遍及全球，需求亦相當殷切，「反映這些租戶並不只需要一個辦公地方，而是更需要網絡。偏偏市面上的共享工作間提供的服務都不夠集中，而我想做的是一個給予時裝、工業及零售行業的三百六十度全方位支持的平台，協助培育及促進品牌發展。」她說。

正因如此，周凱瑜手下的 Azalvo 除了有大量可供分租的辦公室，還備有立體打印機、專業攝影工作室、三百六十度可旋轉展示架、時裝和物料檔案室等硬件配套。「這裏提供的是共同合作的機會，讓創業家、私人企業、大學研發團隊、工業組織跟年輕時裝品牌設計師統統聚集在一起，交流經驗和技術，從中孕育出具創意又可行的產品和品牌發展方案。我們也有專業的員工可以給予意見，甚至充當客戶的採購部、物流部及品質控制部。」

● 締造共榮經濟

Azalvo 提供的服務可謂將周凱瑜個人，以至家族生意的
專長都活用得相當徹底，除了提供市場推廣、產品研發
和設計服務，亦會向租戶及會員傳授工業生產知識和技
術，提供採購和樣板製作、物流和分銷、業務配對和商
品註冊，以及專利和樣品開發等專業支援。「我們主打三
類客戶，第一是香港、內地或國際品牌，第二是具潛力
的中小型設計品牌，第三是近年潮興的時裝界網紅（Key
Opinion Leader, KOL）。」

周凱瑜將這三類客戶稱之為「合作夥伴」，事關他們跟
Azalvo 的關係不止是租戶跟房東那麼簡單，「若發現有潛
力的方案，我們可免費或以投資形式支援，換取營業額分
成或股分，跟合作夥伴共同成長。若團隊中有成員想另起
爐灶，我們也會支持他們，鼓勵他們以另一形式跟我們繼
續合作。」於是乎，Azalvo 就化身成匯聚時裝界各類 T
型人才的平台，成為各類設計點子的催化劑。

此外，周凱瑜還會邀請時裝界網紅擔任導師，教授其他合
作夥伴網絡營銷的技巧和新趨勢，甚至促成彼此合作，構
思具傳播效力的宣傳內容。「我們希望透過這種全新的合
作方式，讓業界一起成長。現時，每個租用 Azalvo 的創
業家平均都為平台帶來二、三十個品牌，充分體現共享資
源的理念。而我們則負責繼續在市場上發掘新科技，讓他

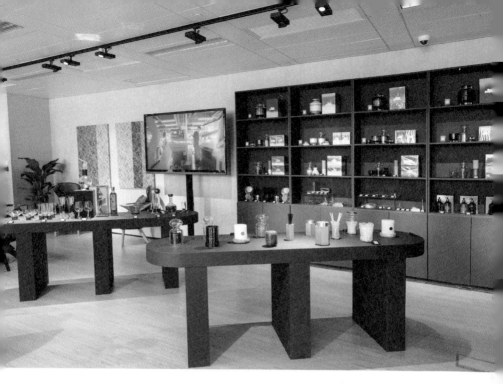

有別於坊間的共享工作間，Azalvo 集結各類專才，致力發揮協同設計（Co-Design）的威力。

擴散性思考　　　　　　　　　　　　　　　　　　　周凱瑜｜Azalvo

們受惠。」背後更重要的是，如此一來，她就可藉此將家族一直珍視的傳統製衣技術和經驗，傳給新一代，助他們研發出具創意的產品，同時又帶動家族生意，締造雙贏。

●

● Tom Dixon 對金屬情有獨鍾，另一經典燈款 Melt 系列內層以高科
技的真空電鍍技術，將金屬分子電鍍覆上，令關燈和開燈都會呈
現截然不同的效果。

擴散性思考 周凱瑜 | Azalvo

● Tom Dixon 的產品充滿科技工業風格，在全球六十多個國家和地區皆有銷售，當中「Wingback Chair」更屬經典座椅。

賣家品也賣文化
設計怪人楊志超

楊志超 住好啲
　　　　　創辦人

做設計和創作的人都有責任去推動社會。看歷代無論是傑出的作家、畫家、音樂家，他們最初出來的作品，都很有革命性，有種嚇人的感覺。如果沒有這種人，社會就停頓，不會改變。

很多人都說，天下之大，惟獨任性的怪人可以改變世界，推動社會創新，就像將自己開發的特斯拉（Tesla）電動車送上月球的伊隆·馬斯克（Elon Musk）、以一部 iPhone 改變全球人類使用手機的習慣和體驗的蘋果公司創辦人史提夫·喬布斯（Steve Jobs），他們皆「怪」絕科技界，所做的事為人類締造了許多的不可能，當中成功改變世界事的也許十中只有一，但他們仍是依然故我，樂此不疲。

二十年前香港設計界也出了個怪人楊志超（Douglas），平日他愛穿運動褲配上棉襖示人，打扮跟他的背景一樣不中不西。他創辦的「住好啲」家品店，產品同樣夾雜中西文化，設計騎呢有趣，碰撞出一種香港獨有的幽默感，將香港傳統文化翻出新意，「總之沒有人做，就由我去做。」而設計思維就將他這個帶點反叛的創新過程變得有趣。

到過住好啲（G.O.D.）門市走一圈，當看見店內求售的「八月十五」（屁股）形狀月餅、舉中指的招財貓、寫上「小心 PK」的地毯，或許大家都會忍不住笑。若要用四個字來形容這類產品，那一定非「港式設計」莫屬。

● 另類市場之道

在當下人人鍾情日式簡約主義（Minimalism）的年代，住好啲的「港式設計」產品也許很「烏里單刀」、騎呢古怪、雜亂無章，卻是楊志超的那杯茶。「正！我就是想別人覺得我畸形，你看深水埗的舊區，香港的舊物，都是亂七八糟、不三不四，卻又多姿多采的，這才是香港的文化。」他笑說。

今年五十三歲的楊志超，十四歲時已到英國留學，在倫敦修讀建築，直至一九九一年才回港。人在他鄉十二年，除了造就了他今日的不中不西和「半唐番」性格，還激起他的香港情懷，「自問小時候對香港事物都不為意，直至離開了香港，才發覺香港的特別。尤其當我帶英國朋友遊香港街頭，一些我習以為常的事物，他們都會驚覺有趣，甚至舉機拍照，令我思考，究竟有何有趣之處？」透過觀察引申出疑問，接下來就是尋找答案，從中找出洞見的時候。

回流香港後，楊志超沒有加入建築師行業由低做起，為求考牌揮灑熱血和青春，反而從事室內設計和家具品牌代理生意，不時遊走港九新界的舊區，代入外國人的角度看香港這個地方。「我發現香港本身就很不中不西，你看那些唐樓的鐵皮信箱，用的是西方技術製造，中國人就耍了點聰明，用它來收信。」這些香港人見慣不怪的

舊物，楊志超卻發現它們有趣的地方，自此他開始拿相機，四出拍下這些中西合璧的舊物，「影完自己覺得很正，但不知有何用，不知可否變成商品、是否會有市場。」

滿腦疑問，楊志超在一九九六年決定將構思變成實物，跟拍檔劉玉德及另外兩名朋友創辦住好啲家品店，讓市場的反應告訴他答案，結果銷量出奇地好，「可能香港沒有這類產品，而它們正正有市場，雖然不是很大眾，但除了外國人，香港還有很多像我這類的半唐番，懂得欣賞這些設計。」於是，在一九九六年，首間住好啲門市在鴨脷洲的工廈正式開業。

● 得罪人的幽默

將舊物變成產品，坦白說香港多的是，有人甚至會嗤之以鼻，大罵他「老套當時興」，如何拿捏當中的定位，重點在於設計之中的靈魂，就如加拿大攝影師愛德華‧伯汀斯基（Edward Burtynsky）所說，每個藝術家和設計者，作品背後都有個想表達的主題（Agenda），足以撼動別人的心，而楊志超的作品主題則是「港式幽默」。

「我的產品不止是別人一見會笑，而是背後有一種反叛、諷刺和幽默存在，這種感覺就在新舊和中西的對比中產生，是很香港本土的一種感覺。」說來抽象，但也許大家都會記得二〇〇八年，住好啲曾將銅鑼灣怡和街的百

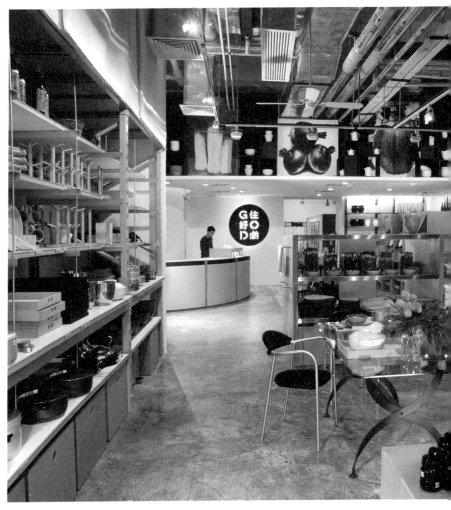

一九九六年，住好啲首間實體店正式在鴨脷洲開業。

利保商場來了個大翻新。商場前身是豪華戲院，楊志超就將地下大堂塑造成一九七〇年代的戲院風貌，大玩復古，二樓則以短期租約形式大賣潮流產品，除了主打新舊交融，他還為這個商場起了個相當惹火又惹笑的名字「Delay No Mall」。

取其諧音，這個名字既可令人聯想到粵語粗口，也可理解為英語中「不可再遲」的意思，一種會令人嘴角忍不住往上翹的幽默就此而生，而背後更有深意。「香港人做很多事都很猶豫，需要改進，這句口號我覺得很適合香港人。」他解釋。

住好啲至今成立二十二年，同樣盞鬼惹火的設計比比皆是，二〇〇七年一件印有「拾肆K」字樣，令人想起某黑社會社團的襯衣，更令他因此被捕，險些惹上官非，但設計師總會不斷挑戰社會的底線，這亦是創新背後的動力。「住好啲產品呈現的是屬於我自己的一種幽默，亦是可能會得罪人的一種幽默。但我覺得做藝術家，不可能考慮那麼多，不過我不會攻擊人，包括種族和性別。」

楊志超的創作天馬行空，想法光怪陸離，而背後替他把關的，是公司的跨界別團隊。「在公司我只負責玩，每天返工都會有很多設計諗頭，拋出來跟同事討論，但十個諗頭每次都有九個被否決，剩下的那一個或許會變成產品，背後有不少計算。」這種創造選項，再利用團隊思

維凝聚共識的做法，正是設計思維提倡的「擴散性思考」（Divergent Thinking），其魅力就在於，可以給你意想不到，既嶄新於市場，又能平衡市場需求及可行性的想法。

● 復古的使命

楊志超的抵死點子多多，漸漸深化成住好啲的一種「DNA」，成為這品牌創新的命脈，二〇一四年他夥拍西餐廳 Locofama，在中環元創坊地下開設中餐廳「料理農務」（Sohofama），同樣大玩諧音，跟當年的 Delay No Mall 相映成趣，繼續挑戰社會的尺度。「凡是創新都帶爭議性，我不怕爭議，更不怕被踩。正如很多人批評我的設計核突大膽，完全不普及，但我不是要去迎合所有人的需要，別人覺得美的東西我都不會做。」説他是怪人，一點也不為過。

從商業角度來看，住好啲開拓的是未被觸及的市場，亦即人稱的小眾市場（Niche Market），而設計師的強項就是透過觀察，找出市場內未被觸及的那片藍海。「設計師要經常留意本來不被察覺的東西，希望將這些東西傳承下去。」而楊志超想要傳承的是香港的傳統文化，「發揮創意令香港的特色舊物增值，就可以推動社會創意，將這些傳統文化一代代傳下去。」他續説。

這個屬於住好啲的品牌使命，楊志超不止經常掛在口

當年的一個 Delay No Mall 商場，今日變成了 Delay No More 口號，
成為住好啲的特色標語，提醒你保存舊文化不能等，要買也要趁手。

邊，更會身體力行，除了喜歡買二手衫，他還喜歡收藏
各類稀奇古怪的香港舊物，為數超過兩萬件，當中最特
別的，莫過於他將原本位於牛頭角下邨的一間舊式茶餐
廳樓面，原封不動地遷到石硤尾寫字樓內，「以前餐廳仍
健在時，不見有人影相，但當搬到我的辦公室，就經常
有人說要留影，甚至要來影婚紗相。」

這令他更堅信，文化需要由人去動踏出一步去守護傳承。「我好像收留了一些不是屬於我的東西，只是暫時保管着它們，給將來的香港人，就像是一種使命感。」設計思維大師提姆·布朗（Tim Brown）提倡世人用設計思維去改變世界，傳承守護正在消失的文化，其實亦是一種改變。

不過，凡事都有代價，楊志超打拼了二十多年，門市近年屢屢遭遇被加租逼遷或結業的命運，「很多人以為我賺了很多錢，但若然當初我用創業的錢去投資物業，相信現在我已經可以退休，但我絕無後悔，因為我可以做自己喜歡的事。」他笑着說。

為了能繼續地「任性」，楊志超近年轉陣，由賣產品改為賣設計，如跟美心西餅及國泰航空合作，推出食品禮盒及旅行護理套裝，甚至為商場及酒店設計裝置。「最近我們亦跟日本卡通人物 Hello Kitty 合作推出產品，將香港元素的概念應用在大家意想不到的層面上，繼續給客人驚喜。」如此一來，他將設計師的那套獨特思維，不止體現在設計實體產品的過程中，同時體現在跟別人合作，將專案由零變一的過程之中。

無論是賣產品抑或賣設計，對楊志超而言，成果應該都是美好、創新，且令人渴求擁有的，事後給予他無比的成功感和滿足感。「做設計師很掙扎，要過自己那關很痛

苦，但當你成功解決問題，會給你很大的滿足感，會令你一輩子都覺得自豪。」設計師如是，設計思考家亦應如是。

●

● 楊志超最愛的港式鐵皮信箱，被住好啲的設計團隊設計成袋、磁
石和碗，推出市場後即成為大熱產品。住好啲的產品幾乎都跟香
港特色有關，加入「港式幽默」，帶出新玩味吸引別人，又將傳
統文化傳承。

擴散性思考

● 住好啲的產品本着「港式幽默」的精神，盞鬼又抵死，看得懂的
自然會會心微笑。

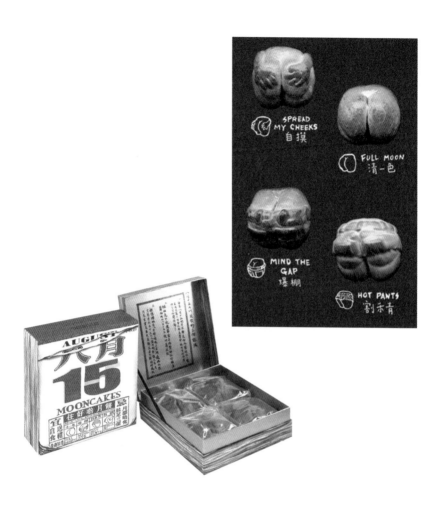

● 二〇一四年，住好啲推出八月十五月餅，大玩粵語文化，更將打麻雀術語融入月餅造型，抵死有趣。

體驗經濟時代

經濟價值演進圖

THE PROGRESSION OF ECONOMIC VALUE

參考｜James Gilmore & B.Joseph Pine II

很多人普遍認為香港是個服務經濟（Service Economy）主導的社會，不過當大家了解何謂體驗經濟（Experience Economy），大家或許會改觀。這是一九九八年，美國經濟學者詹姆斯‧吉爾摩（James Gilmore）及約瑟夫‧派恩二世（B. Joseph Pine II）提出的新經濟概念（右圖）。

他們認為在物質豐裕的社會，人追求的不止是商品，而是消費過程中得到的難忘體驗，而這種難忘體驗亦變成品牌的產品，就像很多人光顧迪士尼樂園，不止是為了見卡通人物或玩機動遊戲，而是為了那種就連負責打掃街道員工也會悉心地將樹葉砌成米奇老鼠逗你一笑的童話式體驗。

至於如何打造別樹一格，又能撼動顧客心靈的別致體驗，就要先了解顧客，細心編排客戶消費時的每個細節，從中製造驚喜

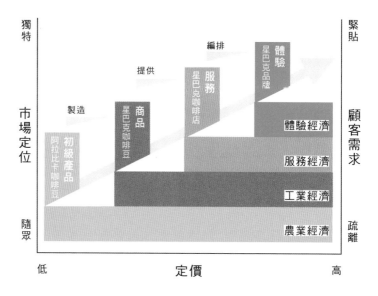

和難忘時刻，而這正是設計思維非常重視的一環。

大家耳熟能詳的國際咖啡連鎖店星巴克（Starbucks）就是構建客戶體驗的高手。星巴克在一九七一年開業時，只靠賣高級的阿拉比卡咖啡豆（Arabica）。在顧客眼中，它跟其他同樣賣阿拉比卡咖啡豆的咖啡豆售賣店毫無分別。直至一九八七年，美國商人霍華・舒茲（Howard Schultz）收購了星巴克，才將品牌注入意大利咖啡館的概念、營運模式和氣氛，變成今日的星巴克咖啡店。

當你走進咖啡店，你先會被迎面的陣陣咖啡香吸引，之後再走向櫃台，你可以手執一把星巴克自家出產的咖啡豆，觸摸咖啡豆的質地。當你接過店員親切遞上的即沖咖啡，再拿上手呷一口，會即時讓你分外醒神。坐在店內一角，柔和的燈光加上舒

適的沙發椅，足以讓你偷閒一個下午，期間沒有人會打擾你或催促你讓座離開。這種輕鬆休閒的體驗，慢慢就變成一種星巴克式的生活態度，之後當你每次想要忙裏偷閒，就會想起花三、四十元，到星巴克買杯拿鐵，在店內坐上一會。

在不久之前，不知大家有沒有發現，當你點好想要的咖啡後，店員突然會問你叫甚麼名字，然後寫在杯上，但很多時 Chris 會寫成了 Khris、Jessica 會寫成了 Jessika，總之次次新款，令你忍不住發笑。這其實也是星巴克構建體驗的一部分，目的是要掀動你的情緒，至少博你一笑，甚或拍一張照片上載社交媒體，加上一句「哈哈！你看星巴克的員工將我的名字串成甚麼？」來呃呃 Like。

結果你成功呃了 Like，同時亦免費替星巴克做了宣傳，這就是市場學上所講的病毒式營銷（Viral Marketing）。久而久之，串錯名字甚或會形式一種星巴克的特色幽默，顧客來光顧就是想看看，今次店員又將他們的名字串成甚麼樣子。近來，星巴克的員工又潮興在客上的杯上畫上不同的表情符號，道理亦如出一轍。如此一來，星巴克就將自己跟市場上其他咖啡連鎖店分辨開來，顧客亦會願意花高於市價的價錢，買一杯星巴克咖啡。

值得一提的是，顧客的參與度和互動愈多，體驗就更能貼合顧客的需要，令他們更難忘，進而為品牌添加無上的價值，並帶來更大的收入。這個構建體驗的過程，就需要運用講求以人為本的設計思維。

打造港產陀飛輪
萬希泉沈慧林

沈慧林　萬希泉
創辦人兼董事長

跟身邊的手表設計師、顧客、代理商和供應商的言談之間，或是旅遊期間參觀博物館或藝術館時，都可以是嶄新設計的靈感來源。只要懂得收服，這些都可以帶來企業突破性的發展。

一七九五年，瑞士鐘表大師路易‧寶璣（Louis Bréguet）
發明了陀飛輪（Tourbillon），讓小小的表芯內，游絲、
叉式槓桿跟擒縱系統都在同一軸心上運作，將地心吸力對
鐘表造成的誤差一一抵消。整個陀飛輪部件的重量不可超
過三微克，即一片天鵝毛的重量，講求的工藝之高與精密
程度，當今全球只有二十多間表芯廠可以做得到。

萬希泉創辦人沈慧林（William）家族的表芯廠便是其中
之一。二〇一一年，他將家族表芯廠追求精密的精神，應
用在自家的陀飛輪品牌之上，說的不只是製造表芯時所用
的工藝，而是他為營銷品牌所構建的別緻顧客體驗和品牌
形象。在這方面，雖然他自言不懂設計，卻將設計思維發
揮得淋漓盡致。

沈慧林創辦全港首個陀飛輪鐘表品牌「萬希泉」時，他才
二十六歲。當年，他拿着美國康奈爾大學應用及經濟管理
碩士學位，放棄在投資銀行的高薪工作，一頭栽進他並不
熟悉、在外人眼中已步入式微的鐘表業。如此一路走來，
背後當然別有原因。

● 雷曼催生創業想頭

在沈慧林出生的年代，他父親沈墨寧是內地大學的醫科教授，按理他應該會子承父業，當上醫生或投身象牙塔教書。「以前書讀得很好的同學，的確統統選擇讀醫，貪這一行吃香。我就選擇了讀經濟，覺得這一科總不會死，誰知遇正雷曼事件，人在美國根本找不到工作。當時只有兩條路，一是再讀碩士課程避市，或者去創業。」他憶述。

即使無緣投身金融界，大學一級榮譽畢業的沈慧林若走學術路，機會成本始終比創業低得多，修讀經濟的他理應最清楚不過，惟獨一件事令他最終決定創業，瀟灑闖一回。「一九八六年，爸爸開始在杭州投資表芯工廠，而我大學的畢業論文，就是研究爸爸的表芯工廠師傅的生產力，無意中讓我發現工廠擁有全世界只有不多於三十間廠做到的陀飛輪生產技術。」自此，一顆創業的種子從此深種在他的腦海之中。

創業起頭難，稍稍做些資料搜集後更會發現，當下全球的鐘表市場，已被歷峯集團（Richemont）、史華曲集團（Swatch Group）及路威酩軒集團（Louis Vuitton Moet Hennessy, LVMH）三大國際巨頭瓜分，沈慧林這個門外漢要在香港半途出家創立自家鐘表品牌，遇到的困難、限制和阻力當然大得很，但偏偏設計思考家最擅長的，就是迎難而上。

● 觀察悟出市場

沈慧林遇到的第一大阻力，是他父母的極力反對。「我回流香港後先在一間投資銀行工作，一來為儲錢創業，二來想用一年時間想清楚品牌營運的商業模式才開始實行大計。期間，父母見我天天到中環上班，高薪厚職，怎會無故支持我屈在工業區學人白手興家呢？」須知道要得到別人的支持，往往要先證明自己，而他亦深明此道，所以起初只能甚麼都親力親為。

設計思維重視從客戶身上觀察，從中找出洞見。為了找出品牌的市場定位，沈慧林開始觀察別人如何配戴手表，無

沈慧林以研究父親在杭州表芯廠的生產力作為大學畢業論文題目，除了助他取得一級榮譽畢業，亦為萬希泉的成立播下種子。

論是戴在哪一隻手、表的形狀、樣式、大小、鬆緊度等，他都仔細留意一番。久而久之，他就悟出一點。「現在的手表不外乎兩種，一種是機械表，別人會買全因它的工藝，因為機械表都是人手裝嵌，講求的工藝技術含量相當高，很多人會將機械表當成身份象徵或藝術收藏，部分更可保值。至於另外一種則是應用了數碼科技的智能手表，主打多功能。以上兩種都不是以手表最原始的功能，即報時來面向市場的。」他解釋。

活在今時今日體驗經濟抬頭的年代，戴手表不止為報時，就跟到高級餐廳用餐不止為充饑一樣，沈慧林深明顧客追求的是，手表用於報時的基本功能以外的其他附加價值（Added Value），於是他決定利用家族的表芯廠生產的陀飛輪部件，自家設計出高檔而又性價比極高的機械表，專攻收藏家市場。「萬希泉（Memorigin）指的正是Memorial(紀念價值)和 Original(原創)的混合。」他說。

● 木雕與陀飛輪

不過，在當下行業被壟斷，陀飛輪手表品牌又多如繁星的環境下，毫無根基的萬希泉該如何突圍，在市場分一杯羹？這問題的答案，他一直苦苦思量，直至有一日他看到父親收藏的過萬件木雕工藝品。

「爸爸三十年前在杭州西湖建屋，到夜市尋寶時發現很多被丟棄的木窗框、門花和牀頭裝飾，手工精美卻無人問

津，於是一一捧回家收藏，如今家裏有多達一萬四千件木雕藏品。這種蘊含中國工藝和文化的藝術，為何不能跟西方的陀飛輪技術結合？」中西合璧本身就是香港的文化特色，沈慧林忽發奇想，決定將木雕融入陀飛輪手表，藉此打響頭炮。

有了初步構想，接下來便到「用手思考」的時間。沈慧林用白紙剪出圓形的表面形狀，將父親的木雕相片剪下來東拼西貼，嘗試做出不同產品的設計原型，「做到有人覺得不錯的時候，我以為只要找到師傅裝嵌就可以，但原來要說服他們將木雕通花設計融入鐘表部件是很難的事。當找到師傅肯試，卻又是一趟反覆調試的漫長過程。」

這段摸石過河的過程，父親沈墨寧一直看在眼裏，最終決定給他一年時間嘗試創業，「萬一失敗我就要回去打工，所以我第二天就立即辭職，到柴灣創業。當時只得一張枱，公司用無限公司名義註冊。」沈慧林的「無限」公司，起初銀根相當「有限」，但要找工廠起貨先要一大筆資金，「所以一開始我代理了一隻外國手表品牌，自己跑街找店舖落單，又或找身邊的朋友買，像個保險經紀一樣。」半年後，由他設計的第一隻萬希泉手表才正式面世。

● **故事融入設計**

設計思維先驅 IDEO 設計公司的團隊，曾將設計思維的

沈父收藏的過萬件木雕，後來成為沈慧林設計陀飛輪手表的靈感。

原則歸納成眼見、籌劃、行動、改良和溝通（See-Plan-Act-Refine-Communicate, SPARC）五個階段，沈慧林的創業路走了半年便來到「行動」的階段，亦即最艱辛的一段。

「要找店舖肯賣我們的貨，過程真的很慘烈！我跟一個同事拿着西餅走遍港九新界的表舖，逐一拍門，起初很多店

主都覺得表款不錯，但一聽見是香港品牌，就即時變臉，耍手擰頭打發我們。」他苦笑說。

當有嶄新的產品推出，市場由接納到適應往往需要時間，幸好在香港地只要願意屢敗屢試，必有迴響，「到最後終於有一間老字號珠寶店答應讓我放五十隻表寄賣，竟然兩星期內賣清光。」以人為本設計出來的產品，吸引力有時就是如此驚人，結果沈慧林創業一年便回本，但要愈做愈大，做到如今在全球擁有超過二百個銷售點、盈利上千萬元的規模，堅持以外，還得靠品牌包裝。

若在網上搜尋「萬希泉」和「沈慧林」，大家會發現一大堆名人的相關報道，如財經界名人陸叔在專欄親筆推介，跟沈慧林合作推出限量二百隻的鏤空公牛造型陀飛輪手表，又憶述設計的緣起是因為有日沈慧林來到他的辦公室，發現放了很多牛的造型擺設，除了象徵牛市，亦代表他兒子的生肖及他天生勤力的性格。同類的搜尋結果還有很多，涉的名人亦相當多，如馬浚偉、琦琦、「保齡神童」胡兆康、李嘉欣、方力申，甚至是韓國亞洲音樂頒獎禮 MAMA 等大型活動都有。

如此一來，沈慧林巧妙地將名人的故事跟他的產品結合，變成傳媒的話題，在社交平台上像病毒般迅速傳開，爭取曝光，同時又深化品牌的本土特色。「這樣做是希望在產品融入西方宏觀的視野和風格，再配合名人的個人故事，

增加每款陀飛輪手表的故事性設計。」若套用設計思維的術語，他所做的是在為品牌「說故事」。

為了開拓新市場，近年沈慧林更衝出香港，接連跟華納電影公司合作推出《蝙蝠俠》主題手表、夥拍玩具公司孩子寶（Hasbro）推出《變形金剛》別注產品，以及跟迪士尼旗下的漫威漫畫公司（Marvel）推出超級英雄（Super Hero）系列手表，掀起連場炒風。「這些電影和動畫能引起全球的人共鳴，跟這些公司合作推出產品，能吸引愛好者收藏，商機無限。」

縱使創新搞作多籮籮，沈慧林還始終不忘品牌致力結合東西工藝和文化的初心，「但要走入國際市場，不可只靠東方傳統工藝，因此我們不斷在研究東方古代文化，如我們的尊爵版星恆系列手表，就以天圓地方做主題，加入渾天儀的東方元素，亦加入了地球和 GMT 功能，帶出中西合璧的精髓。」他解釋。

沈慧林的創業故事令人聯想起美國流行一時的豐裕哲學（Philosophy of Plenty），意指世界之大，總有容人之處。不過在現今的商業世界之中，要產品能吸引顧客眼球，往往要主動出擊，若從他身上取經，嘗試為品牌締造不一樣的體驗和價值，也許能殺出一條血路。

● 陀飛輪部件極之精細,製作工藝一絲不苟,沈慧林就將之化作品
　牌的靈魂,發揚光大。

● 萬希泉的手表主打中西合璧,如尊爵版星恆系列手表就將渾天儀
　結合地球融入設計,龍鳳呈祥手表則將東方神話中的龍鳳活現。

● 沈慧林積極跟名人合作推出別注手表，將他們的故事融入設計之
中，深化品牌故事，如曾跟任達華太太琦琦合作，以她成長的維
也納小城的春天之景化成產品。

設計思維萬里通
黃思遠

黃思遠　亞洲萬里通
　　　　　前行政總裁

設計思維是讓你用新的方法，有效解決既有的問題，無論是大、中、小企，很多地方都可以應用，而重點是要以人為中心。

今時今日，人人都談商業智能（Business Intelligence）和大數據（Big Data），只要一個系統，收集好數據，再按幾下鍵盤，便能分析出一堆讓人似懂非懂的參數，但這堆參數背後究竟代表些甚麼，道理卻非一理通百理明。對於旅遊及消閒獎勵計劃「亞洲萬里通」（Asia Miles）的前行政總裁黃思遠（Stephen）來說，更備受他推崇的卻是設計思維。

翻看近年關於他的報道，不難發現他是個名副其實的設計思維大推手，甚至可能是全港最多提及設計思維的行政總裁。此外，他更是個熱衷於實踐設計思維的實驗家，在任七年來一直致力將這股席捲歐美的風潮，帶進亞洲萬里通。當他愈嘗試就愈發現，設計思維更像門哲學，易學難精，但卻人人可試，萬里通行。

●

若然每間企業都是一艘船，掌舵亞洲萬里通七年多的黃思遠，應該算是個成功的船長。他在這艘船上的頭三年，會員人數急升五成至六百萬人，再過四年後，全球會員人數更突破一千萬的大關，「其實我們還有七百個夥伴機構跟我們有業務往來，當中包括二十幾

間航空公司和幾百間餐廳，綜觀地看是一個生態系統
（Ecosystem）。」

要打理一個生態系統，顯然比掌舵一艘船複雜得多。大
學時修讀市場學的黃思遠，在加入亞洲萬里通前，曾到
史丹福大學攻讀商科碩士，期間有幸到享譽全球的設計
思維搖籃、人稱「d.school」的哈索普拉特納設計學院
（Hasso Plattner Institute of Design at Stanford）拜師，
「那裏沒有學位課程，學生都來自不同學系，我們就學習
利用各自的專長去解決不同問題。」

● 搬辦公室做實驗

一年後，黃思遠習得一身好本領，踏出這條木人巷回流
香江，決定將所學的都應用在管理亞洲萬里通之上，小
試牛刀。一上場，他就提出一套新的管理哲學，要求公
司上下員工做任何創新或決定時，都要考慮三個指導
原則，分別是以持分者為本（Stakeholder-centricity）、
可承受的風險（Tolerable Risk），以及行動優先傾向
（Biased Towards Actions），「須知道每間公司資源都有
限，會員和合作夥伴，甚至是公司的股東和員工，都有
不同需要，要拿捏箇中的平衡點，就要了解他們的需
要，分析孰輕孰重，再一起想出新的辦法，先解決較重
要的那些問題。」

説白一點，黃思遠所提倡的其實是設計思維講求的「以人為中心思考」，「不過，同事經常形容我在三萬呎高空説話，説得很好，但不夠落地，説易行難。」與其光説不做，二〇一三年他決定藉搬辦公室的機會，帶領員工嘗試實踐。「我們先要問，現有辦公室的問題是甚麼，再從問題中發掘需要。」而當中要用到的便是同理心（Empathy）和觀察（Observation）。

黃思遠跟員工走遍辦公室的每個角度拍下照片，再透過觀察和意見調查，收集不同員工對新辦公室的痛點，整理後請全體員工投票，「每個建議背後都代表員工的一個痛點，根據投票結果排好序之後，一班同事就坐在一起來連場腦震盪（Brainstorming），試畫不同的草圖及建議，再請員工給予意見。」

就在這來來回回的過程中，有員工發現不少同事枱頭都放了一樽水，從而激發起他們的同理心，「證明茶水間的水不受歡迎，後來發現那裏的水有異味，於是我們花數萬元添置了性能較佳的飲水機。」結果新水機一出現，同事枱頭的水樽都不翼而飛。

黃思遠跟過百名員工通力合作，最終成功打造了一個令人耳目一新的辦公室。辦公室正中放了張小梳化，營造了一個開放式的茶水間，又配備了高級咖啡機，「同事早上可以在此寒暄幾句。哈佛大學有研究發現，溝通愈多

的員工和部門，效率較高。」他解釋。此外，辦公室一角還設有專為講私事而設的電話室，窩心又貼心。「同事都有份參與，投入感自然大，對新辦公室的滿意度比舊的亦大增了百分之四十三。」

● 腦震盪改革服務

搬辦公室的體驗，讓一眾同事切身了解如何實踐設計思維，接下來便是時候將之實踐在改善公司產品和服務之上。同樣道理，首先要解答的是，現有的會員究竟有何痛點。對此，很多人會選擇做問卷調查，而單在二〇一七年，亞洲萬里通便做過二十三次調查，及舉行了六十小時的會員面談會，集思廣益。

「每個新入職的同事都要先上設計思維這課必修科，由我來當教練，概括介紹，之後同事就要自行嘗試，我要求同事問會員十個問題，想想如何改善現行服務，從而認清問題所在及需求，這是最難的。我們還新設了一個網上意見收集平台，如今有七千個會員，小如公司新標誌的設計，我們都會給會員投票四選一。」黃思遠說。

在新辦公室內，還設有一間專為腦力激盪而設的項目室，牆身和活動板上都貼滿了同事收集得來的意見、調查所得圖片，亦有系統記錄會員的男女比例、地區分布、會員兌換積分的習慣等大數據，一張張的伊條紙則

列出同事歸納出的客戶痛點，方便排序。

二〇一七年，一眾同事就運用設計思維，為現有的網上兌換平台，制訂出一系列的改善建議。「同事發現想兌換機票的會員普遍有兩類情況，一種是確定了出發日期和

黃思遠經常用便條紙，跟同事進行腦激盪，孕育創意，如今更成為公司的文化。

目的地，但不知哪天有機票可換。另一種是只有初步想法，如想去陽光與海灘或城市穿梭，隨時出發都可，以前的系統會列出所有結果，換票成功與否要試過才知。」取而代之的新系統，以簡明的月曆介面顯示，並會先自動篩選會員現存里數能兌換，且有空位的機票起飛日子和時間，介面同時設有旅行主題篩選功能，「能選的日子都有位，省卻了會員很多不便和時間。」

換機票以外，黃思遠指同事還發現會員同樣想以里數兌換酒店住宿，甚至是諸如半日遊泰國水上街市一類的即興簡便旅行團。受此啟發，公司更進一步推出捐里數積分換社企毛衣做善事、換米高佐敦球鞋設計師演講入場券等新禮品。

也許，很多人會覺得這些新禮品似乎只是綽頭，黃思遠卻耍手擰頭笑說：「就如近年會員最感苦惱的是，往往排隊也買不到心儀歌手的演唱會門票，或是要打盡人情牌才換得兩張，於是我們就以演唱會門券做禮品，用電郵方式登記再抽籤選出幸運兒，如此一來，隊不用排，人情也不用還。每項新服務背後，其實都解決了會員的部分困難。」

● **力推另類體驗**

隨着經濟日益發達，早在一九九八年外國已有經濟學

家提出，發達地區在進入服務經濟（Service Economy）階段之後，隨之而來便會步入名為「體驗經濟」（Experience Economy）的新時代。正於行為科學專家丹尼爾‧賓克（Daniel Pink）在著作《未來在等待的人才》（*A Whole New Mind*）中提到，當人類的基本需求得到滿足，就會開始追求別具意義，又能滿足情感需要的體驗，因此設計思維亦提倡企業在構思新產品或服務時，也運用同理心和理解力，去創造可供客戶主動投入和參與的另類體驗，而身為設計思維頭號粉絲的黃思遠，當然亦深明此道。

二〇一五年，歌手容祖兒聯同李克勤舉辦演唱會期間，亞洲萬里通每晚都抽取十位幸運兒，到後台跟這兩位歌手握手合照，「我們的會員以中產為主，這類體驗對他們來說尤其吸引。很記得有一名男會員跟女友被抽中入後台，他得知女友很喜歡這兩個歌手，於是在他們面前突然下跪向女友求婚，過程十分感人。這次體驗對二人來說一定十分難忘，而我們就致力為會員締造同樣的難忘時刻。」事隔雖已數年，如今說起，黃思遠依舊津津樂道。

久而久之，黃思遠亦慢慢在亞洲萬里通建立起一套運用設計思維的思考套路，讓員工有法則可循，「一是以持分者為本思考時，注定不能方方面面都滿足得到，這時就要記數，不要三不像，哪一方都不討好，或只向股東、員工、會員或合作夥伴開刀；二是不要只用大數據，而

是要以洞見（Insight）作主導，因為大數據只能告訴你因素之間有關係，但不能告訴你為何，也無從得知因果，要知深入的原因，就要靠洞見去補足。」

● 培訓「火星人」

綜觀今日的香港企業，能如此徹頭徹尾應用設計思維的並不多，不過黃思遠深信設計思維並非大企業的奢侈品或專利，反而規模愈小的企業更應推行設計思維，他解釋：「在美國，最常應用設計思維的正正是位於矽谷的初創公司。愈少資源就更應精確了解要解決甚麼問題，很多公司都花太多資源在研究解決方法上，但由一開始他們可能根本找錯了問題，而設計思維就可幫助他們找對問題所在。」

黃思遠除了在公司內大推設計思維，還想將之發揚光大，影響香港的其他企業家，因此他在二〇一六年，跟一班志同道合的設計思考家一起創立「Design Thinking in Action」組織，定期舉辦體驗工作坊，好好播種。

「不止想，還要實行，所以改了這個名，期間發現很多同路人，當中有些跟我說，以往跟他人說起設計思維，都倍感自己是個火星人，在這裏讓他們感慶幸，香港還有一堆火星人。」接下來，他透露打算以組織名義開辦學院，希望他朝一日，香港地人人都是火星人。

●

● 黃思遠雖已離開亞洲萬里通，但團隊推崇設計思維的文化和風氣依然長存，成為公司的核心理念。

● 黃思遠自二〇一六年創辦「Design Thinking in Action」組織、籌
辦學院，之後定期舉辦體驗工作坊，繼續將設計思維發揚光大。

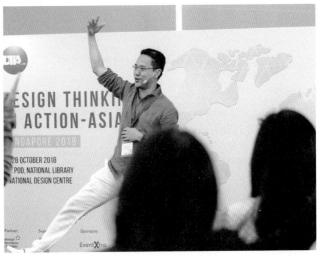

體驗經濟時代　　　　　　　　　　　　　　黃思遠｜亞洲萬里通

說故事行銷

DESIGN THINKNG PROCESS

參考 | Designorate

今時今日，網路世界已踏入 Web 2.0 的時代，相比起 Web 1.0 那種用海量資訊轟炸目標消費者的模式，Web 2.0 講求的反而是如何去吸引目標消費者。若放在品牌營銷上，在當下全球漸趨一體化、人有我有的風潮下，每個行業內都存在大量競爭對手及消費者看起來差不多的產品，如何突圍而出，搶佔消費者眼球，就成了一門艱深的學問。設計思維就主張企業用說故事（Storytelling）來做行銷，讓消費者主動參與，共同築建品牌的消費體驗。

在設計思維過程中的不同階段（右圖），其實都可以運用說故事來幫助創新，就如在運用觀察，了解消費者的痛點時，大家可收集他們或是自己的親身經歷，化成故事，成為品牌研發新產品或服務的原因，感染其他有共鳴的消費者。

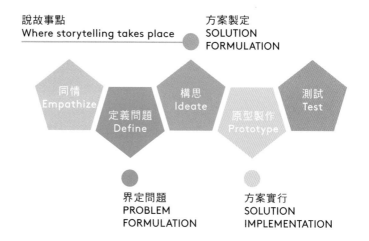

說故事點
Where storytelling takes place

方案製定
SOLUTION
FORMULATION

同情
Empathize

定義問題
Define

構思
Ideate

原型製作
Prototype

測試
Test

界定問題
PROBLEM
FORMULATION

方案實行
SOLUTION
IMPLEMENTATION

二〇一三年創立的手機即時貨運電召平台 GoGoVan 就是一個好例子，每次當創辦人分享開發這平台的緣起時，他們總會講出諸如「我朋友經常抱怨打電話找貨車都總是食白果，但卻見街上明明有不少司機泊下貨車沒事幹」一類的故事，引台下的你點頭說是，想要聽他們說下去。

在尋找解決消費者痛點的方案時，說故事也能發揮重要角色，如外國流行一條名為「BAB」的撰稿方程式（Copywriting Formula），當中的「BAB」分別指 Before（前）、After（後）及 Bridge（橋樑），說的其實就是一個說故事的過程。先道出一個存在「痛點 A」的世界（Before），再帶聽眾想像沒有「痛點 A」的生活（After），引起他們的興趣後，才帶出解決「痛點 A」的方法（Bridge）。透過觀察聽眾的反應，大家就會大抵明白，你的方案究竟能否吸引消費者。

到最後實行方案的階段，此時大家手上已有可推出市場的產品或服務原型，只需要大量的用戶和壓力測試，就可慢慢改良產品，而收集用戶體驗過後的故事，既可提高用戶的參與和忠誠度，亦可感染其他消費者，並從中了解產品的不足之處，一舉三得。如民宿租住平台 Airbnb 就特設一個網上社區，發布用戶租住民宿的體驗，變成用戶的旅遊部落格（Blog），其中一對新婚夫婦就在這社區發布用 Airbnb，在兩年間遊歷廿四個國家的度蜜月故事和旅行心得，結果引起網路不少迴響，變相成為 Airbnb 的生招牌。

Airbnb 的例子正是一個利用說故事行銷的例子，而說起這方面的能手，就不得不提全日本第二大廣告公司「博報堂」（Hakuhodo）。二〇〇六年，當這間公司要替松下電器（Panasonic）推廣比鹼性電池更持久的氫氧電池（Oxyride Batteries），就想出找一班大學工程系學生，花四個月時間，造出一件發明來解答一個問題：「人可單靠家用電池的電力飛起來嗎？」

結果，這班大學生在三百幾名國際記者的見證下，用一百六十粒氫氧電池，連人帶機飛上了近四百尺的高空創下壯舉。這個發明創舉，故事相當熱血，因此在全球瘋傳，相關新聞報道引起的免費媒體價值（Media Value）高達三千一百萬港元，而氫氧電池的市場認知度亦因此大增三成。由此足見說故事的威力，盡在不言中。

信仰結合時裝
潮解聖經陳偉豪

陳偉豪 Amenpapa
創辦人

我們的店裏無論是裝潢、紙袋、單據、名片，背後都在說故事，目的不是為了硬銷，而是希望將宗教融入生活，帶出品牌的特色。

有人說《聖經》是人類史上差不多最古老的歷史書，而時裝則是帶領潮流的指標，想不到當這兩種看起來格格不入的東西，交在 Amenpapa 創辦人陳偉豪（Leo）跟他的兩名拍檔身上，竟能毫不違和地結合在一起，翻出新意，讓神的話語變成潮物，亦做到如《聖經》中所言：「舊事已過，都變成新的了。」

八年前，這三個毫無設計及時裝背景的人走在一起創業，將讚美上帝變成一種潮流玩味，亦將周末的興趣變成一門生意，成功背後除了靠一班專業的團隊，還有賴設計思維的一招營銷必殺技——將品牌的裏裏外外都變成一個個互動有趣的故事，讓說故事將品牌活起來。

要將「講耶穌」這回事變得有趣，又不至於老套當時興，香港也許只有幾個牧師做得到。同樣地，要將「講耶穌」變成一個時裝品牌的理念，在短短幾年間將業務由香港擴展到中國內地、澳門、新加坡、台灣、美國、加拿大和韓國，就連周杰倫、鄭秀文、鄧紫棋、吳建豪等名人都掏腰包着上身力撐，香港也許只有陳偉豪跟他的兩名

拍檔潘正輝（Geoff）和任嘉雯（Salina）做得到。

● 經歷激發創業

說起創業的緣起，就要回到二○○七年，當時廣告出身的任嘉雯正任職一間本地時裝品牌的市場及公關部主管，因遇上感情和工作問題而患上嚴重失眠和輕度抑鬱，人生跌入小低谷，「當她經過教會門外，見到各式各樣寫上了《聖經》經文的告示，心中就突然覺得很平安，之後便立志信教。」陳偉豪憶述。

信仰除了讓任嘉雯的人生有了寄託和希望，同時亦令她忽發奇想，「她想如果可以用時裝作為平台，將《聖經》中的愛，以及背後平安喜樂的信息帶出去，像行走的畫布一樣，又會有怎樣的火花？」

任嘉雯將這問題跟經營測量師樓及室內設計公司的潘正輝和陳偉豪討論。那刻仍未有信仰的陳偉豪，想到將《聖經》的經文大剌剌的印在 T 恤上，就明顯有點抗拒，三人甚至爭論不休，「擔心會變了以宣教傳福音為目的，太刻意推銷。」不過，共識從來都是爭論後的產物，最終他們亦找到一個平衡點。「一致覺得不想叫人信教，而是想將《聖經》中的愛傳給世人，包括沒有信仰的人。」他說。

因為一個想法，陳偉豪（右）跟兩位拍檔潘正輝（左）和任嘉雯（中）一起創業，更在追隨信仰的過程中，為三人一起創立的品牌尋覓更多的可能性。

● 正能量潮牌

要「撇甩老餅」，將 w 融入時裝，屬門外漢的三個臭皮匠於是從香港人的角度出發，玩味行先，「要潮得起，就要加點幽默。」他們的第一批創作，只設計了十款 T 恤，每款只印了二十件，大玩文字和圖像，如將法國時裝品牌 Christian Dior 改成 Christian Door（基督徒的門），或來一句「Chanel is No. 5, Christ is No 1」惡搞名

牌香水，引你一笑。「真的只打算試試，放在 Salina 的公司分店中寄賣，還打定輸數若沒有人買就拿去送給朋友，誰知反應出奇地好，很快便賣清光。」

常言道：「好的開始是成功的一半。」他們於是在二〇一〇年創立品牌 Amenpapa，正式踏上創業路，而當中的 Amen（阿們）意指基督徒對上帝的肯定，Papa 則是天父的意思，拼在一起後玩味十足，亦突顯品牌新舊交融的形象。「除了玩文字和圖像，我們的品牌用色亦很鮮艷和前衛，總之想人覺得潮。」

Amenpapa 的其中一款標誌式產品就是印上「AMEN」字樣的 T 恤，「單是這個款式已經有三十隻顏色，我們還有很多系列，如有個系列叫『Play like a kid』，就是想客人將兒時開心的記憶帶回來。」這些創意設計，起初只由一個設計師主理，再加三個門外漢一起「挷石仔」。

「我們都不懂時裝，有新產品要散貨，只懂打電話 Cold Call。」幸好努力總有回報，上帝讓他們先後遇到服裝連鎖店 Bauhaus 的老闆黃銳林（George）和英國高級百貨公司 Harvey Nichols 的香港區營運總監，「很幸運可以遇上這些時裝界的大哥和大家姐，願意大手入貨，放在他們的分店裏賣。」於是，他們順利賺下了一筆錢，並且決定要由批發轉戰零售。

● 說故事的團隊

要在零售戰場中打滾，必先要有一隊精英團隊，而陳偉豪心目中想要的，是一隊無論是舖面經驗、產品設計到室內設計都樣樣俱精的跨界別團隊，「要去悉心地建立團隊，當中設計的元素尤關重要，因為由思考下一季時裝流行些甚麼元素，之後生產出成品，再到宣傳和舖面設計，當中已牽涉到圖則師、平面設計師、室內設計師、服裝設計師及網站設計師，缺一不可。」他如數家珍地說。

別人選擇外判的工作，陳偉豪統統選擇自聘人手去做，少不免令人手成本大大提高，背後當然別有原因，「一來我是建築和室內設計出身，自然很着重將設計元素融入實體空間，二來設計一件新衫，除了關乎服裝設計，亦要顧及如何宣傳，當中有很多平面設計。所以，我們設計每件產品時，都必定有平面設計師和時裝設計師一起坐鎮。」至於店面的室內設計和圖則，當然由他跟拍檔潘正輝主理。

二〇一二年，Amenpapa 的實體店相繼開業，而陳偉豪悉心建立的設計團隊就將店內的實體空間，跟品牌的核心價值環環相扣，如收銀台的黑、金線條設計來自《聖經》的外觀；自製的木凳背亦特意加裝書架，模仿教堂的木凳設計；店舖正中的長枱則放了模特兒公仔和十二套餐具，令人聯想起耶穌跟十二門徒的那頓最後的晚餐。

如此一來，陳偉豪就將舖面變成一個故事館，「《聖經》裏本身就有千千萬萬個故事，除了店裏的設計元素可以帶出這些故事，我們堅持每一件產品設計都要有神的話語和故事在當中，如這件藍色波浪形繡花設計的上衣，靈感就來自摩西過紅海的故事。」他續說。

● 打造無縫體驗

Amenpapa 的每件產品背後都有故事，而這些故事的力量不止可以引你一笑，有時還能為人帶來救贖和反省，令陳偉豪萬想不到。「有件衫上印了一個象徵神把男女連結的三角形，一個自問用情不專的男客人看到這圖案就突然覺得跟女友的關係很疏離，決心改過，現在他已成家立室。」他舉例。

回想當初，拍檔之所以想創立這品牌，也緣於信仰給她的平安與釋懷，而將故事融入品牌和設計之中，往往就能撼動人心。更特別的是，Amenpapa 故事館內的數十名員工，只有約四分之一是教徒，但陳偉豪都稱他們做「說故事的人」（Storyteller），鼓勵他們跟客戶互動，為客戶締造不一樣的體驗。

一班股東甚至設計出遊戲卡，鼓勵分享的文化，如請顧客分享近日最開心、不快或尷尬的事。這個加插在顧客消費過程中的獨特環節，結果又為品牌帶來另一重意

義，「試過有位內地客抽了一張卡，要她分享最近何時哭過，結果她足足跟我們談了半小時，說到淚流披面，自此每次來香港都來探我們。」設計思維主張品牌利用說故事深化跟客戶的關係，說的似乎就是如此。

不過，近年電子商貿大行其道，實體零售店的生意亦因此大受打擊，令陳偉豪不得不思考如何開拓網上及國內的業務，將實體店的說故事式體驗在網上重新呈現。「在國內搞電子商貿是一門大學問，一切要由頭開始，最近才在深圳開了公司，請了一個設計師專門研究微信精準引流，即如何吸引網民關注我們的微信。」

陳偉豪笑指這個設計師，足足物色了半年才請得到，看來一切又回到起初他們剛建立團隊的時候。「沒辦法，我們發現做網上營銷，用戶體驗很重要，由客戶看到我們的專頁到最後付款，中間可能已有五十個步驟，之間可省則省，又要做到無縫體驗，同時又不能讓人覺得太硬銷，如此大費周章，每一百個來的人或只得一至五個人真的會付款。」

如此看來，由實體走到網上，對他來說是一項大挑戰，而他決定重施故技，逐步建立一條跨界別團隊，好好運用設計思維和創意，迎難而上。「在電子商貿的世界有個好處，就是試的成本可以很低，但團隊中每個設計單位都要濕手濕腳，切實地去了解這個網路世界。到最後

我們做的可能會是開發一個遊戲，最終其實令你買我隻杯。」乍聽看似很無稽兼天馬行空，但對 Amenpapa 團隊這類說故事能手來說，世間上縱有難事，也不如耶穌的一句「奇跡是留給相信的人」看得通透。

●

● 印上「AMEN」字樣的 T 恤，是 Amenpapa 的招牌大熱產品。

● Amenpapa 的首批 T 恤產品很快便賣斷市，其後更獲多位名人出
心出力支持。

● 一疊自製的遊戲卡牌，讓 Amenpapa 的員工跟顧客盡訴心中情，
　締造不一樣的顧客體驗。

● Amenpapa 將《聖經》融入時裝，每件產品背後都有故事。

企業成長矩陣

企業成長矩陣圖

參考一《設計思考改造世界》

很多人或者會認為，商業智能是設計思維的對立面，不能共存，事實卻剛剛相反，商業智能是設計思維不可或缺的一部分，皆因設計思維不止講求從觀察客戶的需求出發，同時亦要考慮商業因素和可持續性。因此，當考慮企業創新時，應從中取得平衡，而過程中可運用 IDEO 專才羅德里奎茲（Diego Rodriguez）及賈克比（Ryan Jacoby）設計的「企業成長矩陣」（Ways to Grow）工具（右圖）。

若讀過工商管理的話，不難看出這個「企業成長矩陣」，其實是一九五七年，策略管理之父伊格爾．安索夫（Igor Ansoff）提出的「安索夫矩陣」（Ansoff Matrix）改良版。直、橫軸相交的點，代表現有的產品和市場，即任何創新的起點，企業要思考的是直軸和橫軸走多遠的路，這標誌了企業創

新產品		
漸進性 EVOLUTIONARY 針對現有客戶拓展新產品，深化品牌的產品多元性。	**革命性** REVOLUTIONARY 研發革命性產品，創造新市場或顛覆現有市場。	
增值性 INCREMENTAL 管理現有產品的成本、售價及使用率，藉此提高市場佔有率。	**漸進性** EVOLUTIONARY 改良現有產品進佔其他顧客層，提高市場佔有率。	

舊產品

舊顧客市場　　　　　　　　　　　新顧客市場

新的程度，而思考路向的過程中就需要運用商業智能，至於如何創新，就應用上設計思維。

很多企業都會選擇留守在舊有市場和固有產品中創新，或改善現有的服務，以增加產值和市場佔有率，這是最低成本且風險最低的方法。以可口可樂作為例子，可樂廠只需生產玻璃樽裝可樂，或在可樂罐印上潮語或經典廣東歌詞，就可以令可樂粉絲掏腰包多買幾罐可樂，這可謂易如反掌。

較難做的則是「漸進性」創新，企業需要開拓新市場或產品。

同樣以可口可樂做例子，可樂廠近年大肆宣傳的無糖可樂，就成功開拓為靚而減肥的女性市場，而推出檸檬味、雲呢拿味等新口味可樂，則可令舊客戶耳目一新，貪新鮮一試。至於最難的「革命性」創新，代表研發新產品去轉攻新的，或顛覆現有的市場，風險極高，但回報同樣高。可樂廠近年力推的維他命水，便是一個例子。要市場接受這種有顏色且帶果味的維他命水，明顯要下很多營銷和宣傳工夫。

過去數十年，大家見證着網購的興起，以及數碼音樂和影片成為大潮流，企業要在市場上屹立不倒，就必定要緊貼大勢，時刻推行「增值性」創新，所以當大家正瘋狂將舊物放上旋轉拍賣 App（Carousell）拍賣時，「老行尊」Yahoo! 拍賣網亦不能再墨守成規，不得不加緊推出手機程式和將網頁大改版，以免被淘汰。

若想轉守為攻，就要懂得運用設計思維，觀察市場和客戶，如當國際汽油價格不斷上漲，加上有愈來愈多人開始注重環保的時候，豐田汽車（Toyota）便推出油電混能車 Prius。豐田甚至吼中人類推崇環保的虛榮心，為 Prius 設計有別於普通房車的車身，又在車身上貼上易於辨識的混能標誌，同時讓車主在駕駛時實時監察節省了的汽油容量，結果在美國掀起一股搶購潮，並且吸引其他車廠紛紛加入相關功能。有外國心理學者甚至用「Prius 效應」（Prius Effect）來形容這個現象。近這十年，像豐田一樣成功創造新可能、新市場的例子比比皆是，而「企業成長矩陣」則是帶領企業創新的絕佳思考工具。

再創「膠」峰
紅 A 傳人梁馨蘭

懷舊不是不好，但總不能一味靠懷舊，我也會問自己，作為新一代可以為公司建立甚麼呢？在香港從事工業，一定要隨時準備革新！

梁馨蘭　星光實業
　　　　　業務拓展總監

香港的塑膠業界曾經有個「水桶大王」梁知行，憑六加侖容量大水桶在上世紀頻頻制水的六十年代賣個滿堂紅，之後推出的太空塑膠篋更成為七十後學生的集體回憶，「紅A」兩個字逐步成為家喻戶曉的塑膠品牌。

如今數十年過去，歲月卻像神偷，彷彿抹去了紅A創造的一代奇蹟，不少人甚至以為這個塑膠王國已不復存在，直至近年這王國交到第三代梁馨蘭（Jessica）的手上，執掌宣傳及業務推廣，大家才駭然發現紅A產品一直都在你我的日常生活之中，只是當大家仍在緬懷太空膠篋等昔日潮物的時候，她卻拒絕做食老本玩懷舊，反而大膽選擇創新，從客戶的角度出發推出新產品，不停為紅A這個六十多年的老字號翻出新意。

來到星光實業位於新蒲崗辦公大樓陳列室，首先搶進眼球的必定是放在展櫃內的一系列紅A經典產品，由各色的杯杯碟碟，到醫院的藥水樽、大膠桶、太空膠篋等應有盡有，「很多人以為我們已無聲消失，其實我們一直都在，只是過去三十年專注發展企業客戶的B2B業務，現時香港大部分的酒店和餐飲業都在用我們的產品。」二

○○九年加入星光實業的梁馨蘭説。

● 推產品先做實驗

梁馨蘭是紅 A 王國的第三代，見證着公司過去幾十年的發展，而成功的關鍵莫過於一個字──變。她的爺爺梁知行在一九四九年一手創立星光實業，由做牛骨牙刷開始起家，但三年後塑膠這種物料在全球的製造業掀起一場革命，紅 A 因此正式面世。

「適逢一九六○年代制水，膠水桶輕身又不會生鏽，因此需求一下子飆升，我們要連夜趕製十萬個水桶應市，結果令品牌成功入屋。」一九七○年代，紅 A 推出的太空膠篋、漏斗形圓膠凳和仿水晶燈，亦同樣賣至成行成市，「阿爺想法多多，這些經典產品都出自他的設計，到今日仍有人記得！」梁馨蘭續説。

紅 A 產品在上世紀之所以大賣，除了因為價廉物美，還多得品牌的兩個免費御用測試員，「即是我跟家姐，但凡有新產品，都會先拿回屋企試，父母拿來用，我們就拿來玩，如將笤箕當做軚盤，扮的士司機。」這些「另類」用法，事實上在你我家中亦時有發生，如此測試，有時卻會發現更多產品的另類用途。

就如當年太空膠篋的廣告標語：「跌唔爛、踏唔扁，可以

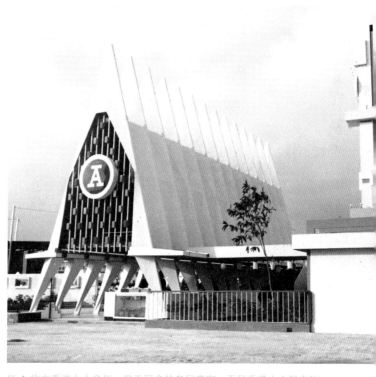

紅 A 屹立香港六十多年，是工展會的參展常客，更是香港人心目中的經典品牌。

當凳仔坐，落雨都唔怕入水。」梁馨蘭笑指前三樣，都是百厭的家姐親身試過，「最後那一句，我覺得也是有人試過才會這樣寫的。」她笑說。

代入客戶的角色測試產品，有時更會發掘出產品的不足

之處,「如漏斗凳,我們新造的版本,承重力高達三百磅。因為我們發現有些人可能坐姿不正確,或者喜歡坐着時左搖右擺,這樣的話每一個支撐點都要有足夠的承托力,否則很容易反凳。同樣道理,我們的四腳膠椅,承重力亦多達三百五十磅,如果支撐點承托力不足,凳腳就很易會像八爪魚腳般翻起。」

● 因時制宜開拓新市場

梁馨蘭的爺爺花了十多年,成功將紅A產品打入每家每戶,當到了她出生的年代,內地改革開放,不少工廠都選擇北移,紅A卻選擇留守香港,「因為抄襲嚴重,推出新產品後兩、三日,就已經有人抄了。於是,阿爺還是決定留守香港。」

在上世紀「抵食夾大件」的年代,一個紅A膠桶動輒可用上五、六年,當公司交棒給她爸爸梁鶴年接手時,傳統家用市場已日漸飽和,留守香港成本卻日漸上升,因此也是時候思考應如何發展。與其選擇漸進式改良現有產品,梁鶴年反而大膽選擇用公司現有的技術,由以往的家用B2C市場,轉戰全新的B2B市場,推行一場革命性創新,主打餐飲及醫療界的新客源,開始生產中央廚房內的儲藏容器及醫院的藥水樽。

要由生產普通的民用產品,轉而生產品質要求高的商用

及醫療用產品，質量把關自然非常重要，而梁馨蘭的父母就稱之為「塑膠責任感」，「他們說無論如何，塑膠製品都要保持最好品質，因為你不會知道別人買一個水桶回家會用來洗衫，還是盛載食水和食物。」從設計思維以人為本的角度看，這正是出於一顆同理心。

所謂的「最好品質」，指的是用上食品級規格，以及全新的塑膠原料，達至安全耐用的品質要求，「這樣才能易於控制品質，我們要求公司旗下百分之九十九點九的塑膠製品，都要達到食品級，就連嬰兒浴盆都要做到能安全盛載食物。」至於剩下百分之〇點一的產品，則是加入阻燃劑的防火垃圾筒，「為了符合條例，所以不能做到食品級。」她說。

不過，近年全球都提倡環保，呼籲回收循環再用，梁馨蘭指政府亦曾建議工廠採用回收膠，但二手或回收得來的再生塑膠粒欠缺穩定性，「生產出來的產品，經高低溫測試後，若用來盛載食物的話，始終過不到品質標準那關。」幸好默默堅持，總有迴響，紅A很快便憑品質和安全在餐飲業和醫療界打響名堂，如今全港幾乎所有餐廳都有使用紅A產品，「最好賣的是卜欄盤，即是大家在餐廳吃飯後，侍應擺放剩菜和碗碟的那個長方形膠籃，每年銷售量有幾十萬個，如此好賣皆因其他牌子用兩個月便要換，我們的至少可以用兩年。」

除此之外，當一九九七年香港首次大規模爆發禽流感，過百萬隻活雞一隻不留，政府也來敲門找紅 A 幫手趕製雞籠，「我們停了手上的訂單去做。二〇〇二年沙士時期，不少醫療產品供應商都不供貨，最後也由我們紅 A 包辦。」她憶述。

● 拒絕「食老本」

梁馨蘭父親主打的這場革命，為紅 A 成功闖出一片新天，但他行事作風相當低調，平日在鎂光燈下絕少能看到他們的身影，「所以很多人才會誤以為我們消失了。」直至二〇〇九年，原本在台灣從事公關工作的梁馨蘭正式回流，加入星光實業，出任業務拓展總監，紅 A 才在傳媒報道中頻頻亮相。

新一代有的往往是新思維，加入公司後梁馨蘭亦由御用測試員，化身聆聽專員，「聆聽客戶需求很重要，就如十多年前，有個餐飲客說想要耐低溫的容器，如今就成為我們其中一王牌系列。見多了客人，慢慢就會知道他們對產品有甚麼要求，這一行業可以有甚麼可以發展。」從聆聽和觀察之中，她決定帶領公司再推行一次改革，重返 B2C 市場，延續紅 A 王國。

在近年人人講懷舊，大賣「香港製造」的年代，紅 A 的太空膠籃亦一度掀起炒賣潮，炒價一度升至四千多元，

本以為她會乘勢將紅 A 的經典產品重新推出市場賺一筆，誰知她卻反其道而行，在二〇一三年，創立新的副線品牌 Cre-A，搶攻摩登廚具市場。

梁馨蘭甚至主動停產膠水壺、揮春等紅 A 經典產品，她解釋：「產品很應該符合潮流，不想大家永遠只記得這些經典產品。懷舊只是一時的綽頭，但紅 A 產品要滲入生活，就要創新。」換言之，她希望將品牌年輕化，以全新的產品開拓新市場，若套上企業成長理論，她要做的是繼父親之後的另一次革命性創新。

正因如此，Cre-A 的產品無論在設計、用色和功能上都跟紅 A 產品大不相同，而背後着重的正是以人為本的設計，每件都隱藏生活智慧。如 Cre-A 的第一件產品，就是一個可調節去水孔大小的活動式筲箕及多角度量杯，「又如我們出的水杯，杯身有幾個小凸點，其實是方便大家清洗後疊起，可以通風晾乾。這些都是我們的設計團隊想出來的。團隊專門研究現代年輕家庭的生活需要，有時只是很小的設計，便可以為生活添上趣味和方便。」

大賣創意設計之餘，Cre-A 的產品亦秉承紅 A 着重安全的理念，全部皆符合美國食品及藥物管理局的標準，其他用作盛載加熱食物的容器，更無有毒的雙酚 A 成分（BPA Free）。「要做出好設計，終歸要問自己，連自己都不想用的家品，怎能拿出來賣？」她說。

除此之外，梁馨蘭亦在同年為公司開設網購平台，「在網路和社交平台宣傳，內容會主打本土情懷和生活智慧，如會分享在潮濕天氣下如何活用防潮箱。對上年紀的老顧客，我們就主打實用和可靠，廣告亦以印刷品為主。」如今，公司每月的網購平台收入多達六位數，這套針對性的市場營銷策略當然亦功不可沒。

從紅 A 到 Cre-A 的例子，足見企業要穩佔鰲頭，關鍵是要不斷創新，紅 A 王國的兩代傳人，就在過去數十年兩度推行革命性創新，為品牌開拓新市場和新客源，成功背後也許有一成是運氣，九成是努力，而要努力卻又不白花氣力，就要靠設計思維。

●

- 左｜最近紅 A 跟大型書店合作辦展覽，訴說香港過去數十年的工業發展及品牌歷史。
- 右｜紅 A 最經典的產品非燈罩莫屬，是香港街市的代表。

LESSON 7

● 梁馨蘭接手紅 Ａ 後，不時為產品注入新活力，例如曾跟美國著名
卡通人物米奇老鼠協作，將當年的經典漏斗形圓膠凳變成潮物。

● 紅 A 的副線品牌 Cre-A，秉承紅 A 產品着重安全的宗旨，同時着
　重改善家居生活的小創意，如圖中的漏斗設計，兼具美觀與實用。

改變世界

設計思維改變世界

CASE STUDIES

設計思維改變世界

看過前七章的概念教室和個案分享，大家想必明白設計思維的精髓在於以人為本，透過「用手思考」、不斷反覆嘗試和改良，運用創新的方法去解決人類未被解決或完善的問題。不過，若推而廣之，大家可有想過人類最需要被解決或改善的問題是甚麼？

若交給哲學家回答這個問題，或許他們會答：「好好地生存。」這五個字背後隱含的是數十個諸如氣候暖化、貧富懸殊、環境污染、能源短缺、人口老化等，足以令來自聯合國、世界衛生組織、國際能源組織的跨國最高領袖，都感到頭痛的大問題。毋庸置疑，這些都是天大的難題，而設計思維恰巧是解決難題的絕佳思考工具。因此，設計思維推手提姆‧布朗才會以著作《設計思考改造世界》，鼓勵讀者善用設計思維去改變人類身處的這個世界。

說易行難，但近年外國卻有不少成功的例子。舉個例，若大家

在夏天有到過 UNIQLO 服裝店逛一圈，應該會看到一系列標上「Cool Biz」名牌的上班服，再問問 Google 大神的話，大家就會發現「Cool Biz」並不是 UNIQLO 旗下的其中一條服裝產品線（Product Line），而是二〇〇五年風行日本，由日本環境省發起的節能運動。

這項運動的幕後推手正是第六課概念教室提到的廣告公司「博報堂」。當年博報堂的創意團隊要想辦法，令國民合力減低百分之六的全國人均碳排放量，這是何等困難的事，但誰也想不到設計思維卻令他們獲得空前成功。

首先，當然是運用同理心觀察，再運用擴散式和聚斂式思考找出可行方案。團隊找了一批專家，找出四百多項日本人在日常生活中可輕易減低碳排放的活動，最後再縮減成六個最可行的方案，當中排首位的是：夏天時調高冷氣溫度，冬天時調低。於是，這成為了團隊第一年鎖定的目標。

團隊提出「Cool Biz」的口號，呼籲國民在每年六至十月，穿着清涼的輕便服裝上班，並將辦公室的冷氣溫度由攝氏二十六度，調高至攝氏二十八度。此時，問題便來了，究竟如何誘導民風保守、重視階級觀念的日本人改變穿衣習慣？

這個既是問題，其實也是答案所在。博報堂決定趁二〇〇五年在愛知縣舉辦的世界博覽會，乘勢舉辦一場「Cool Biz」時裝展，但走上天橋的不是模特兒，而是數十名企業的執行長，同場時任首相小泉純一郎也身穿短袖襯衫出現，引來傳媒廣泛報道。

改變世界

如此一來，當民眾看到連日本的最高領導都穿輕便服裝上班，一場成功的運動便開始風行全國，短短幾年間日本已有近兩萬五千間企業、二百五十萬人承諾參與「Cool Biz」運動，而在二〇〇九年，日本的全年人均碳排放量由四年前的九點七噸，大減一成二至八點六二噸，比當初定下的目標百分之六還要低。

雖然在那幾年間，影響日本人均碳排放量的因素還有很多，但這個例子已足以證明，只要好好運用設計思維和創意，要改變世界，令人類生活得更健康、更美好，其實只是不為，而非不能的問題。

宣揚素食新態度
環保先驅楊大偉

我不是設計師，但願意去創造和接納新事物，而每次創新，剛起步時都會被潑冷水或者經歷失敗，大家應該要接受這是設計過程的必經階段。

楊大偉 Green Monday
聯合創辦人

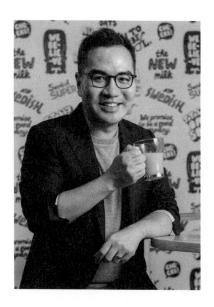

多得即食快餐（Fast Food）和連食時裝（Fast Fashion）的文化，今時今日香港人甚麼都貪方便愛即棄，但同時又有愈來愈多香港人開始明白，原來牛放屁是導致全球暖化的主因，食素也可減少碳排放。無奈的是，現實告訴大家，如今香港地大嘑鬼、食肉獸依然當道，要推環保可謂難過登天。不過，幸好香港有個楊大偉（David）。

六年前，楊大偉跟拍檔魏華星的一個想法，至今令全港有多達一半以上的香港人都知道，有間社企「Green Monday」提倡了一項素食運動叫「無綠不歡星期一」，同時令全球超過三十個國家，近三百萬人參與這項運動。雖然他的努力沒有徹底解決地球暖化的問題，但他的故事卻告訴大家，設計思維的本義，就是要善用創意挑戰不可能，改變世界。

在讀下去之前，先考大家一條數學題。根據美國網站 Counting Animals 的估算，每一位素食者每年可拯救三百七十一至五百八十二隻動物，即每天平均可救回最少一條生命。現時香港則有百分之二十三的人，是奉行每周至少一天茹素的彈性素食者，即相當於一百七十萬人。那麼，香港的彈性素食者每年最少可拯救多少隻動物？

答案是，超過九千二百萬隻。楊大偉只用了六年時間，便締造了這個天文數字。不過，說起這份「功德」，篤信佛教的他自問不算功德無量，「其實綠色生活香港人都很嚮往，只是欠缺一個素食錦囊、一個模式，或是一個範本（Template）可以輕易跟隨而已，剛好我就在做這件事。」他說得輕描淡寫。

● 從小處改變習慣

就在楊大偉創辦 Green Monday 的同年，英國上映了科幻電影《普羅米修斯》，當中有句「萬物發於幾微」（Big things have small beginnings），一如他起初亦沒有打算一來便肩負起捍衛全球的環保責任，反而從小處出發。「打從一開始，我們已將 Green Monday 定位為一個七百萬香港人都可以參與的運動，這個門檻很低，人人都可以做。」相信很多人都知道，他所說的「運動」，指的是提倡香港人逢周一都茹素一天。

不過說起茹素，很多人都會聯想起「食齋」，要由零開始推廣，難免會先招來旁人的一盆盆冷水，諸如「香港地叫人食齋？嘥氣吧！」這類的說話他聽得多，但須知道設計思考家都是革命家，「設計的目的無非是想改善生活，解決未完善的問題，要推廣健康生活，應該嘗試去引領一個新模式或潮流。某程度上，這是一場環保革命，遇到氣餒是很正常的。」他笑說。

楊大偉的意念其實並不新奇，問題只在於如何去推廣。「前披頭四成員保羅‧麥卡尼（Paul McCartney）在英國都推行了一個叫 Meatless Monday 的運動，中文叫無肉星期一，中國人一聽就會想起無肉食，是一件慘事。」楊大偉運用了同理心，觀察到華人社會的獨特一面，於是他將「Meatless」改成了「Green」，「無肉」改成了「無綠不歡」，賣的不是無肉食，而是一種綠色生活態度。

● 創造型格素食風

賣態度比推廣無肉主義更空泛，是一個關乎從陰功到型格的形象大改造，楊大偉的同事雖然想了句很精警的口號：「素食不是規條，而是 Attitude（態度）。」但他深知香港人很現實，要學設計思維提倡的「誘導民眾改變行為」，就要符合香港的人情文化，現實一點。

「要人食素，先要餐廳有素食，起初叫餐廳老闆在餐單中加幾款齋菜，對方都會質疑有沒有市場。這其實是市場學。就如香港很多人愛吃湯麵，但大部分湯底都用豬、雞或海鮮炮製，會提供素湯底的食肆極少。」楊大偉用這番說話成功說服了連鎖品牌「譚仔三哥米線」加入素湯底，結果令對方的營業額大增超過一成，足見他眼光獨到，「搞素食都要賺錢才行，所以要賣商機。」

之後，楊大偉再將設計思考家的那份同理心，放在大企業

上，「我會問企業的高層如果叫全公司同事都參加 Green Monday，可以減多少碳排放，量化了這份貢獻，可以讓企業標榜自己是有社會責任、關心員工的公司，甚至寫進上市公司的年報。」如此一來，他就將「推齋菜等於沒市場」、「食齋沒必要」的負面觀感統統都改變了。

利用設計思考家的觀察力，楊大偉還悟出一點：「傳統齋菜予人感覺很油膩，染了很多色素，而且賣相不是太討好。」因此，要改變民眾的行為，就要先解決這個難題，「說到底，不可以光叫人不吃肉，坊間要有香港人揀得落的選擇才行。」於是，他決定在二〇一五年開辦首間 Green Common 素食環保概念店，為港人提供另類選擇。

● 體驗另類素食主義

簡單來說，Green Common 是一間集合超市、餐廳、廚藝教室的綠色素食體驗館，一站式解決民眾「無得揀」的難題，「素食者過去面對着四個『不夠』，包括不夠方便、不夠選擇、不夠美味和不夠營養，但香港原來有很多隱世素食廚神，她們在廚藝教室分享煮素食的心得，吸引了不少主婦來學，食材則可以在超市買得到。」

現時 Green Common 在全港有六間分店，另在香港機場設有臨時店，到過幫襯的，相信都會發現店內賣的不止是產品和服務，而是設計思維非常重視的體驗。「體驗很重

要，事關今時今日食飯不止為充饑，逢節日我們都要食大餐，即使明知收費會貴一倍，貴就貴在你有多用心去設計體驗。」而 Green Common 銳意打造的則是一種很有格調、清新且型格的體驗。

精心設計體驗，是企業成功的關鍵，而楊大偉就從一個可以欺騙你味蕾和視覺、外表看來十足十頂級安格斯牛的未來漢堡（Beyond Burger）開始。「賣相、肉香跟質感都跟真漢堡扒很似，實則卻是由豌豆、紅菜頭和椰子油製成，不止零膽固醇、無激素、無抗生素及非基因改造，每塊素漢堡所含的蛋白質和鐵質都比真牛肉還要高。」

這個比真的還要好的未來漢堡，配上番茄和生菜，在 Green Common 每個盛惠七十八元，一推出便引來全城哄動，「我們曾在地球日跟一間賣真漢堡包的品牌合作，兼賣未來漢堡，出乎意料地，四間分店都大排長龍，人人只為買這個未來漢堡，結果一日內賣了四百個。」

● **槓桿效應繁殖信念**

楊大偉利用創新的產品，吼中了香港人貪新鮮的風氣，不止成功勾起他們的好奇心，還將港人愛自拍呃 Like 的風潮玩得淋漓盡致，「我們其實很少宣傳經費，但客人一來試，都會很自然地自拍放上社交媒體，這個效應比登廣告更有效。更重要的是，我們不是在呃 Like 賣產品，而是

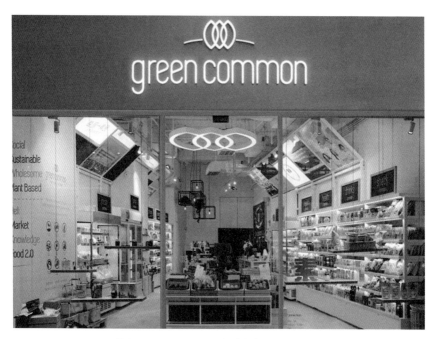

現時 Green Common 在香港有六間分店，店舖的裝潢盡顯格調，為顧戶提供各類素食食材。

在推廣一種為地球未來着想的理念。」

此外，楊大偉還找來城中藝人試食後自拍「開心 Share」，放大宣傳效應，將這股型格素食風再一傳十，十傳百。「這班藝人都是真心支持素食的人，久而久之甚至變成長期的素食支持者，自己改變了，慢慢就會感染其他人，如

有很多歌手都請我們為歌迷會活動提供食物，或叫歌迷加入成為我們的會員，不要小看這些人與人之間互相影響的力量。」

要藝人真心支持，說到底還是先要觸動他們的心，靠的就是貼心的體驗。正因如此，楊大偉除了在餐廳售賣未來漢堡，還不時大搞體驗工作坊，讓客戶親手煎素漢堡，自選配菜砌成漢堡包，借機宣傳未來飲食概念，激起香港人慢慢自覺，了解自己活在地球的應盡之義。

● FoodTech 創未來

楊大偉之所以力推型格素食主義，到頭來只緣於設計思考家那份改變世界的初心，無奈我們破壞地球的速度太快，單憑他的一己之力，這場革命距離成功尚有漫漫長路。不過，勇於創造不可能是設計思考家的使命，他反而選擇用另一個角度去思考這課題，「很多人如名廚杰米．奧利弗（Jamie Oliver）都在做同樣的事，我們都是在解決選擇的問題，當超市賣的貨品全都是肉和海鮮，我講一萬次全球暖化會令人類滅亡都沒有用，因為沒有代替品。」

二〇一四年，楊大偉就成立創投基金 Green Monday Ventures，集資超過一千五百萬美元，投資發明未來漢堡的美國植物肉科技公司 Beyond Meat，人氣及銷量急升的植奶品牌 Califia Farm，以及矽谷初創公司 Perfect Day

等，這類跟綠色和食品科技（FoodTech）相關的初創企業，為市場提供另類的素食產品，長遠改變供求。

說時遲那時快，近年楊大偉除了引入了綠豆和紅蘿蔔製成的植物蛋（Just Scramble），更與來自加拿大的資深食物科研團隊，自家研發跟真豬肉味道有七成相似的植物豬（Omnipork）。「亞洲人很喜歡食豬肉，在中國豬跟牛的食用比例是七比一，新加坡是四比一，越南更高達十一比一，而植物豬全用植物材料製成，不含膽固醇、抗生素及激素，跟未來漢堡一樣比真肉還有益。唯一令消費者卻步的只是價錢，但我相信當風氣傳開了，供求大了，價錢就會下降，這只是規模經濟（Economy of Scale）的問題。」

楊大偉為植物豬登陸香港，想出一句很地道的口號「新嚟新豬肉」，不難想像另一場賣新奇、說故事加別致體驗的好戲，又將在 Green Common 上演，正因如此，世界其實每日都在改變。

●

Omnipork 新豬肉

"The Omnipork is our TREAT to the world,
one that is RIGHT for ourselves,
for the planet and for all living beings."

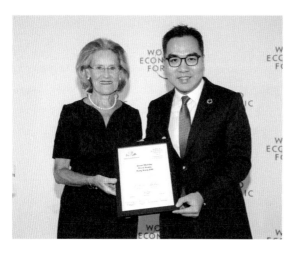

● 上｜二〇一八年四月，楊大偉夥拍加拿大食物科研公司
 RightTreat，正式推出植物豬肉（Omnipork），希望在將來可以取
 代真豬肉，鼓勵素食。

● 下｜在二〇一八年世界經濟論壇，楊大偉獲頒年度社會企業家獎。

THE BEYOND
BURGER™
未來漢堡

TASTE THE FUTURE
味覺 · 顛覆

green common

f GreenCommon 📷 Green_Common

- Green Common 推出的未來漢堡，其素漢堡肉以假亂真，在推出初期旋即掀起熱潮，成功締造素食潮流。

小黃鴨創傳奇
老頑童林亮

林亮　永和實業
　　　主席

　　　得意創作
　　　創辦人

從未怨過命，一生都打拼，勝利雙手創。艱難永遠都存在，任何時代都存在難題，問題只在於你有沒有動腦筋去克服它。

設計大師布魯斯・莫（Bruce Mau）寫過一本名為《巨變》（*Massive Change*）的暢銷書，當中提到設計的根本意念是要令世界變得更好，而全球化和工業化令全球商品和文化都漸趨一體化，惟獨設計思維可讓世人跳出框框，創造異於別人的東西。曾是香港四大工業支柱之一的玩具業，上世紀以代工生產（OEM）玩具揚名天下，看着機器生產出一式一樣的塑膠玩具，卻叫九十四歲的香港玩具界教父林亮反思：「為何現在我們還要替別人造這種玩具？」

「跳出框框」看似是年輕人的專利，昔日靠生產 OEM 玩具賺了幾桶金的林亮卻聳聳肩，懶理家人反對，在二〇一四年再次創業，一腳踢由零開始將他在七十年前創作的經典塑膠黃鴨打造成潮流品牌 LT Duck，帶領玩具業升級轉型（Upcycle）。推動他踏入鮐背之年仍選擇再拼一回的，除了出於童心未泯，還有一份來自設計思考家的創意。「即是不要墨守成規，要食腦！」他說。

●

九十四歲的林亮在玩具界打滾了七十年，名下的永和實業如今有五間工廠及近萬名員工，在外人眼中，他的生意和地位不止上了岸，更上了神枱，稱他做香港玩具界教父，

真的一點也不為過。然而，近年他卻二度創業，變身「得意創作有限公司」的小老闆，力谷他的生招牌、經典黃鴨 LT Duck。香港首富李嘉誠見他老年再創業，都忍不住笑問：「嘩！你仲做呀？」

俗語有云「事出必有因」，林亮現在仍不言休當然有原因，背後關乎他的一段小歷史。話說香港的玩具製造業，在全球聲名響噹噹，產量佔據了全球多達三分之二，靠的是替國際知名玩具品牌代工生產玩具出口。不過，一件售價數百元的玩具，香港的玩具廠商獲利只得一成。這些蠅頭小利在上世紀七十年代，足以讓廠家致富，林亮在一九六〇年創辦的永和實業亦如是，Hallmark、Sanrio、孩之寶（Hasbro）、迪士尼等都是他的客戶，之不過替人作嫁衣裳卻非他投身玩具業的本意。

● 立志做玩具

「一九三一年，我從父親寄來的報紙中看到日軍大舉入侵中國東北三省的消息，當時我七歲，就立志要造玩具。」立下這志願，皆因他母親的一句話，「媽媽說日本人生產玩具賣給中國，再用賺來的錢買飛機大砲攻打中國。如果中國人會自己造玩具，就不用找日本人買喇！」這個志願他一直記在心，直至他二十一歲。

「一九四五年日本戰敗投降，我隻身由南海回港，在報紙

檔賣雜誌，有一日在雜誌中見到 Plastic 這個字，得知它有五顏六色，可以用來造玩具。之後我立即辭工，找了間售賣工業原料的公司，膽粗粗說服老闆兼做塑料生意及生產塑膠製品，結果就開始了我玩具事業的二萬五千里長征。」如今說起，他仍記憶猶新。

幾十年間，林亮憑 OEM 生意將玩具廠愈做愈大，至今員工多達近萬人，但他一直未有忘記那束之高閣的小黃鴨。

將凡事從無到有，是運用設計思維的最佳實戰場，在仍未有塑膠玩具的年代，林亮決定實現兒時的志願，生產全港第一款塑膠玩具。「問題是造甚麼玩具好呢？後來我發現很多家長替小朋友沖涼，小朋友總會呱呱亂叫很不合作，令他們很苦惱，如果有隻塑膠鴨陪小朋友沖涼，豈不妙哉？」從生活中觀察，往往是設計思維的第一步，這一點當然亦難不倒他。

● 中國變形金剛之父

一九四八年，全港第一款塑膠玩具正式面世，「是一款一拖三的小黃鴨組合，可在地上行走。第二年我開始在廣州設廠，生產會浮在水面的黃鴨仔，之後還有響哨鴨等造型。」在塑膠玩具貧乏的年代，小黃鴨很快便風靡一時，成為了一代人的集體回憶，「但到一九五〇年後，OEM生意愈來愈多，佔的生意額很高，於是我就將這套小黃鴨束之高閣，放了在辦公室的飾櫃。」

就是這樣，這個有關小黃鴨的故事，留白了足足六十年，期間林亮的玩具王國則愈做愈大，單是一九七〇年代，一張替 Sanrio 製造 Hello Kitty 玩具的訂單，訂量已多達一千二百萬隻。不過，縱使只是代工生產，充當玩具產業鏈的最底層，林亮仍然緊貼市場，希望從市民的生活中尋找新的玩具商機，直至一九八七年，變形金剛玩具的出現。

「當年變形金剛的玩具商孩之寶很抗拒中國市場，但中國改革開放後，很多小朋友都想追求比手搖鈴更有玩樂性（Play Value），又有科技性和教育性的新玩具。」林亮的獨到眼光，後來成功游說孩之寶跟他合資成立公司，將變形金剛打入中國內地。

這一仗林亮贏得非常漂亮，公司成立兩年間，銷售已高達五千萬人民幣，「記得一九八八年，我們在上海第一百貨公司和華聯商廈搞展銷，豈知引來市民大搶購，連櫥窗玻璃也打爛了，令我們要被迫拉閘，改為先登記後拿貨。」自此之後，他繼「小黃鴨之父」之外，又多了個「中國變形金剛之父」的美譽。

● 黃鴨重生

放在林亮辦公室的那套小黃鴨，被變形金剛搶去了風頭，結果要到二〇一〇年才重見天日，「適逢香港玩具廠商會當時想出一本叫《玩具港》的書，介紹香港玩具業六十年來的歷史與發展，令我想起塵封多年的那套小黃鴨。那本書出版後，我製作了一批小黃鴨送給朋友作為禮物，誰知大受歡迎，之後更有機構找我合作義賣黃鴨籌款，原本定價數百元一隻，竟有人花五萬元去買。」那刻，他才知道這隻小黃鴨對香港人來說，原來別具意義。

二年後，荷蘭藝術家弗洛倫泰因·霍夫曼（Florentijn

Hofman）的維港充氣黃色巨鴨掀起全港的「打卡」熱潮，林亮跟太太戚小彬也忍不住去湊熱鬧，「小黃鴨竟然是這麼多香港人的回憶。」眼見碼頭人山人海，人人舉機自拍，他決定重出江湖。

九十歲才決定再創業，當然會惹來全家反對，一班兒孫都對他說：「你在家打麻將就好，有想法就交給我們去做吧！」但林亮深知創業從來不能假手於人，既然家人反對，他就把心一橫，訪問、搞展覽、傾生意統統自己一腳踢，結果令太太心軟，決定幫他一把，夫妻檔一起再闖江湖。

「以前我跟其他同行一樣三無，無錢、無生產技術、無營商知識，結果都能白手興家，如今推黃鴨重出江湖，打造品牌，做另一門生意，我一樣是從無到有，我要表現給他人看，這樣都可以成功。」於是，LT Duck 在二〇一四年正式面世。

● 以故事打品牌

打造品牌跟做工業生產可謂兩碼子的事，卻同樣可運用設計思維，而林亮就選擇了說故事。LT Duck 中的「LT」，是林亮英文名的簡稱，LT Duck 所說的當然是屬於林亮的故事。「除了想勾起一代香港人的童年集體回憶，還想讓大家記起我們那一代工業家的獅子山精神，由我身體力行

再做一次，如何靠摸索、謙虛、勤勞和堅持，由零開始步
向成功。」

林亮將一九四八年面世的一拖三小黃鴨玩具，重新設計成
LT Duck 的四個角色，並為他們創作專屬的角色故事：造
型最復古的「經典鴨」林夢（檸檬茶）在一九四八年出生，
是三隻小黃鴨力力（菠蘿包）、達達（蛋仔）和迪迪（鴛
鴦妹）的媽媽。多年來，她一直守護着三隻小鴨，教他們
明事理、克服困難，陪伴他們慢慢成長。

如此一來，林亮將小黃鴨的故事、自己的奮鬥史、玩具工
業的今昔、香港的地道文化統統整合，化成了 LT Duck
的品牌故事，經由他口中一次又一次在傳媒報道及網上社
交媒體中被提及，慢慢地深化，成為香港玩具界的標誌。

提姆‧布朗（Tim Brown）在《設計思考改造世界》中提
到，說故事在營銷推廣上，勝在以人為中心，因此能夠一
呼百應，迅速引起共鳴，這一招用在這四隻小黃鴨身上，
亦相當奏效。「之後有珠寶、咖啡店、服裝、手表等品牌
陸續找我們合作，推出協作（Crossover）產品。二〇一七
年香港回歸二十周年，我們還跟政府合作，將 LT Duck
設計成慶回歸的六款圖案之一。」

透過每次收取五、六位數字的品牌費及按銷量分成，林亮
這盤生意在第三年便開始賺錢，獲取盈利的模式跟傳統玩

具業大相逕庭，成為玩具業界的轉型先驅。「小黃鴨就是一個突破口，玩具業界有望不用再走代工生產的舊路。」他說。

● 不忘回饋

林亮在二戰時喪父，中年卻憑玩具生意賺下一桶金，成為兩款玩具的「父親」，但有些事他一直未能忘記。因為戰禍，他童年時跟很多中國人一樣，過着貧困艱苦的生活，即使曾以全級第一的成績考入香港華仁書院，也無奈要輟學求生，「為生活還做過棺材舖散工，有人來買棺材或要出殯，我就去抬，每次收兩元，為了省掉租屋錢，晚上就睡棺材板。」

苦到盡時，終歸也算熬出頭，當他在一九九二年憑變形金剛致富，便跟生意拍檔孩之寶一起在中國成立為當地師生而設的教育基金，「至今幫助了超過三千五百名師生，很令人鼓舞。」

二十多年後，林亮又憑小黃鴨 LT Duck 的故事，創下事業的另一高峰，他同樣不忘回饋，打算跟機構合作，義賣復刻版膠鴨，籌款協助清貧學生，並提供平台讓年輕人學習生意營運技巧，為小黃鴨的品牌故事再加添一重意義。

「一九四八年，我仍在捱世界，做小黃鴨生意全為了搵兩

餐,今日我再做小黃鴨生意,卻已不純為錢,既想成為業界和年輕人的榜樣,還想要做些事,幫有需要的人。」正如設計的本意就是要令世界變得更好,林亮在玩具業界打拼七十年,不斷大搞創新,本意似乎也同出一轍。

●

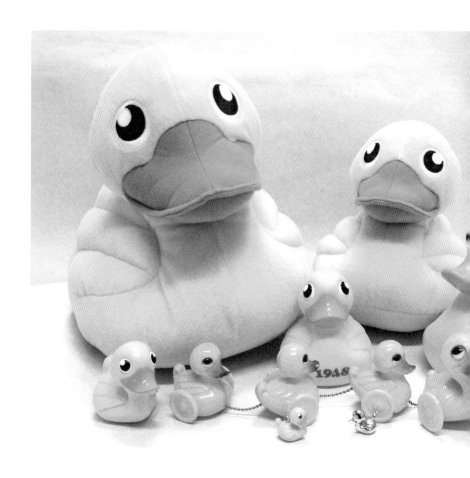

- 左｜林亮成功將小黃鴨打造成品牌，位於圖正中間的一拖三小黃鴨，如今化成卡通角色重新推出市場，並自家推出不同產品，走出塑膠業代工生產的舊路，成功翻出新意。
- 右｜LT Duck 近年大玩協作，如向日用品及嬰兒用品公司批出授權，製作水壺、尿布等新產品。

改變世界　　　　　　　　　　　　　　林亮｜永和實業／得意創作

來 一 趟
設 計 思 維 之 旅

當讀畢此書前部分的概念教室和營商例子，再回歸導讀一章提及的問題，相信大家大抵都會明白何以特首會在《施政報告》中，重點呼籲政商各界和年輕人，共同學習設計思維這種用於解難的思考模式。在實踐上，推廣設計思維的重任，則是香港設計中心的重要公共使命。

要推廣設計思維，背後可能要用上一大堆的市場推廣策略，但對團隊的舵手兼中心的行政總裁利德裕博士（Edmund）來說，推廣背後的真正任務卻是要解決一個更大、更具開拓性的命題：「如何令香港這城市有更多好設計？」於是乎，一趟設計思維之旅亦就此開始。

在旁人眼中，設計思維這四隻字，跟本身是生物科技博士的利德裕也許風馬牛不相及，但自二〇一二年執掌香港設計中心以來，這位 T 型總裁卻看到自己的專長跟設計思維的共通之處。「我以前在藥廠工作，負責做研發部門中的發展部分，說到底即是思考在有限的資源內，將最有發展潛力的研究成果推出市場，當中涉及的同樣是應用設計思維時所着重不斷調試、改良、計算、摸石過河的過程。」他說。

中心年度重頭活動設計營商周，每年都會邀請外國的設計先驅來港分享創新和創作經驗，讓參加者從中偷師取經。

來一趟設計思維之旅

上｜除了舉辦活動，設計中心亦從多方面推廣設計思維，包括主席嚴
志明（左）與新城電台合作主持節目，分享應用設計思維的成功故事，
此書亦在此機緣下得以出版。

下｜身為香港設計中心的行政總裁，利德裕經常出席各類活動和講
座，主動分享和推廣設計思維。

特稿

於是，當利德裕碰上「如何令香港這城市有更多好設計」這個大命題，他就決定帶領團隊一起應用設計思維，從觀察出發。「別的城市為何那麼成功？如何成功？成功的關鍵在哪？後來在中心的年度大型活動設計營商周活動內，我發現外國成功的創業家、設計師和品牌，所做的決定和理念都是與眾不同的，而這些與眾不同並非只是天馬行空，而是背後有一套思維模式。」那套思維模式說的當然就是設計思維。

● 締造嘩聲引潮流

在設計營商周的活動內，利德裕同時化身觀察者，了解參加者的反應，結果悟出一點。「很多人都覺得講者的分享很有啟發性，甚至會嘩一聲說一句『好正』。」這個小觀察令他忽發奇想，「讓香港的一班決策者看看外面的世界、看看別人的成功之道，只要令他們也心生共鳴，自然就能吸引他們的興趣，自行發掘更多。」

利德裕的這個洞見後來衍生了一系列的活動和工作坊，「原本只為設計界相關的參加者而設，後來才慢慢發現，城市和企業要有好設計，企業家和高管要先學懂欣賞設計，同時給予設計師空間和資源去做設計，所以活動的受眾不應只局限於設計界。」

設計思維着重不斷嘗試，設計中心亦同樣透過反覆調試，

慢慢試水溫,「在不同日子辦活動和講座試市場反應,再看看甚麼人會來參加。我發現會周末來參加講座的大多都是求知慾很強,在職業上處於中高層的一班專才,但問題是如何能讓他們主動想學更多。」

在今時今日凡事講求速度和回報的香港,時間就是金錢,利德裕跟中心的一班同事亦深明此道,「所以講座不能太長時間,要很雞精,能很濃縮地將設計思維最精彩、最吸引之處帶給參加者,當他們感興趣,我們就遞上單張,邀請他們參加半日,甚至全日的工作坊,循序漸進。」

這方法似乎相當奏效,現時設計中心已舉辦過多場設計思維工作坊,參加的除了有本地的企業家,還有公務員、社福及醫療界工作者、校長、教師,以及不同行業的高級管理人員及創業者,「他們都是職場上的話事人,由他們一層層去感染員工,了解甚麼是設計思維。近年多得政府大力撥款和支持,如今很多大專院校都有提供設計思維的相關課程,同時亦愈來愈多人開始了解設計思維,想了解更多。」

● 從思維到實踐

日子有功,設計思維近年甚至成為當下香港商界的流行術語(Buzzword)。然而,習慣反問的利德裕腦海中又閃現另一個大難題。「參加者上了幾天工作坊覺得無比受用,

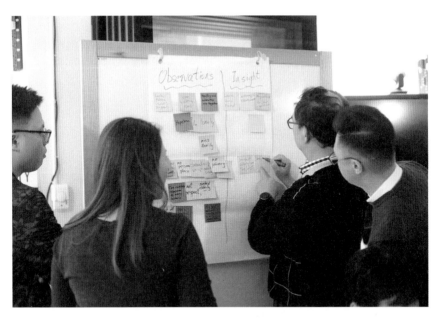

以往香港設計中心舉辦過多場工作坊，教一班公務員、教育、社福及醫療界工作者應用設計思維，他們亦學以致用，善用便利貼激發思考。

很受啟發，但回到現實，在公司卻礙於資源、人手、制度等限制而無法應用，光說卻不能實踐，又可怎麼辦？」換言之，即是要帶動設計思維到實踐應用的層面，「這是中心近年最大最大的挑戰。」

幸好，迎難而上是設計思考家的精神，利德裕則決定從小處出發，「如果一開始就要求改革整個公司的體制和文

化，徹底應用設計思維，這不太可行，但每個中高層員工都有自己的團隊，有可調度的資源，所以我們就轉為建議參加者在這些限制和資源下，先從簡單的問題開始，慢慢實踐設計思維。」

除了推動由個人層面出發，慢慢改變企業管治和文化，設計中心作為推廣機構當然有更大的任務和使命，「希望在機構層面可以推動一些改變。」而說起成功的案例，利

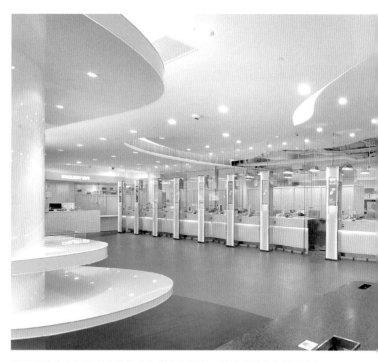

香港設計中心夥拍郵政署將旺角郵局大翻新，嘗試從用家和職員的角度出發，加入不少利民設施，例如圖中左邊的書寫枱分成上下兩層，方便輪椅人士使用。

特稿

德裕指不得不提二○○九年的旺角弼街郵政局活化翻新項目。「這間郵局已有二十多年歷史，當時我們成功游説郵政署署長斥資數百萬元，分階段應用設計思維去徹底翻新郵局，從而策略地改善郵局的郵遞服務和用者體驗。」

● 翻新郵局大挑戰

不過，香港地着重目標、成效和回報，起初設計中心也被署方的一個問題考起。「他們問中心翻新後的旺角郵局會變成怎樣，我們都不知道，因為設計思維不是讓我們打造一間心目中想要的郵局，而是讓用家和持分者共同創造出想要的郵局。」於是，設計中心決定為翻新計劃一分為二，「先做前期考察，讓署方有個底，知道郵局翻新後大概會改善甚麼問題，再決定是否落實翻新工程。」重視同理心和提升創新意欲，善用設計提升效能，正正就是設計思維的精髓。

這個翻新大工程的第一步，當然亦是設計思維着重的觀察。中心派出考察和研究隊，用了數星期訪問七十名使用者、居民和郵局職員，並為每個受訪者拍下照片，同時觀察員工上班時的情況和郵遞服務流程，再將數據統統拿回辦公室，跟其他團隊成員來一趟腦力大激盪和分析。「我們將不同意見貼在白板上，再分析出洞見，了解郵局內不同部門需要改善的地方。」

兩年後，弼街郵局正式換上新形象，不少貼心的設計將郵遞服務流程徹底改善。就如以往郵局有四十多項服務，很多人會排錯隊，新的服務櫃就以不同顏色分別標示提供繳費、取件和郵寄服務，而且一進入郵局便會看到一個顯眼的詢問櫃位，相當方便。此外，流線形的書寫枱分成上下兩層，方便輪椅人士使用之餘，亦富美感，局內還加裝供顧客包裝包裹用的專用枱及手推車。「如此一來，這次翻新工程就不止是美化郵局那麼簡單，而是提升郵局的功能和效率，連郵局的員工亦是受惠的一群，設計思維在當中發揮的角色不言而喻。」

雖然類似翻新弼街郵局的例子不多，但對設計中心的團隊來說卻是一次很好的嘗試，「會繼續積極去推動更多的政府部門或機構在某些大企劃上應用設計思維，個人層面的推廣和教育亦會繼續做，令迴響愈來愈大。事實上，近年我亦看到不少跨界別行業領袖被我們的堅持打動，願意去參加或了解我們所做的事。不過，仍有很多進步的空間和困難要克服，而這些挑戰正正是我繼續留在設計中心服務的原因之一。」可想而知，推廣設計思維本身，便是應用設計思維的過程。

[責任編輯]
周怡玲

[書籍設計]
姚國豪

[書名]
創意營商——設計思維應用與實踐

[策劃]
香港設計中心

[作者]
嚴志明、劉奕旭

[出版]
三聯書店（香港）有限公司
香港北角英皇道四九九號北角工業大廈二十樓
Joint Publishing (H.K.) Co., Ltd.
20/F., North Point Industrial Building,
499 King's Road, North Point, Hong Kong

[香港發行]
香港聯合書刊物流有限公司
香港新界大埔汀麗路三十六號三字樓

[印刷]
美雅印刷製本有限公司
香港九龍觀塘榮業街六號四樓A室

[版次]
二〇一八年十二月香港第一版第一次印刷

[規格]
大三十二開（140mm × 210mm）二二四面

[國際書號]
ISBN 978-962-04-4420-3

三聯書店
http://jointpublishing.com

JPBooks.Plus
http://jpbooks.plus